Sommaire

EN COUVERTURE
*Berthe Morisot au bouquet
de violettes*, 1872.
Huile sur toile, 55 x 40 cm.
Paris, musée d'Orsay.
Photo service de presse
© RMN (musée d'Orsay)
– P. Schmidt

EN 4ᵉ DE COUVERTURE
La Prune, 1878.
Huile sur toile, 73,6 x 50,2 cm.
Washington, National Gallery of
Arts © Photo Josse – Leemage

PEFC/10-31-1421
Ce produit est issu de forêts
gérées durablement
et de sources contrôlées

DOSSIER DE L'ART est édité par Éditions Faton, S.A.S. au capital de 343 860 €, 25 rue Berbisey, 21000 Dijon ABONNEMENTS ET COMMANDES 1 rue des Artisans, B.P. 90, 21803 Quétigny Cedex, tél. 03 80 48 98 45, fax. 03 80 48 98 46, abonnement@dossier-art.com DIRECTRICE DE LA PUBLICATION Jeanne Faton RÉDACTION Jeanne Faton, Armelle Fayol, Laurence Caillaud, Estelle Beauseigneur, tél. 03 80 40 41 13, fax. 03 80 30 15 37, redaction@dossier-art.com RÉALISATION ARTISTIQUE Bernard Babin, Laure Personnier TRAITEMENT DE L'IMAGE Richard Siblas, Sébastien Lafond DIFFUSION EN BELGIQUE Tondeur Diffusion, 9 av. Van Kalken, B-1070 Bruxelles, tél. 00.32.2/555.02.17. Compte SGB n° 210-0402415-14. press@tondeur.be ABONNEMENTS EN SUISSE Edigroup SA, Case postale 393, CH-1225 Chêne-Bourg, tél. 00 41 22/860 84 01. abonne@edigroup.ch PUBLICITÉ Anat Régie, 9 rue de Miromesnil, 75008 Paris, tél. 01 43 12 38 19, fax. 01 43 12 38 18, anat-regie1@orange.fr, anat-regie2@orange.fr VENTES À PARIS Intermèdes, 60 rue de la Boétie, 75008 Paris, tél. 01 45 61 90 90 DIFFUSION M.L.P. Imprimé en France (printed in France) par LOIRE OFFSET TITOULET à Saint-Étienne. Commission paritaire : 0108 K 87469. ISSN : 1161-3122. © 2011, Éditions Faton SA. La reproduction des textes et des photos publiés dans ce numéro est interdite. Les titres, chapeaux et inters sont rédigés par la rédaction.

RACINES ET RESSORTS DE L'ART DE MANET

Le musée d'Orsay présente la première exposition consacrée à Édouard Manet à Paris depuis trente ans. Grâce à la réunion de quelque 200 œuvres, cette ambitieuse monographie entend établir, dans l'esprit du public, une nouvelle image du peintre, plus juste et moins légendaire. Tableaux à l'appui se dessine le visage d'un peintre radical, dont les racines remontent à l'Espagne du XVIIᵉ siècle comme à l'Italie de la Renaissance, et dont les ressorts tissent un œuvre complexe et en marge des courants picturaux de la fin du XIXᵉ siècle. Entretien avec Stéphane Guégan, *conservateur au musée d'Orsay et commissaire de l'exposition.* Propos recueillis par Nathalie d'Alincourt

Stéphane Guégan
© photo P. Schmidt,
Paris, musée d'Orsay

La dernière grande exposition parisienne consacrée à Manet a eu lieu au Grand Palais en 1983 sous le commissariat de Françoise Cachin, à l'occasion du centenaire de la mort de l'artiste. Quelles sont les raisons qui vous conduisent à en présenter une aujourd'hui ? Y a-t-il eu des découvertes récentes sur son œuvre ?

Il y a effectivement presque trente ans que le public parisien n'a pas vu de grande exposition consacrée à Manet et nous souhaitions rendre compte de l'actualité de la recherche. Durant toutes ces années, il y a eu des évolutions dans l'historiographie de l'artiste, voire dans la vision que nous avons du XIXᵉ siècle. L'un des axes de l'exposition est de faire de Manet non pas un peintre maudit, inventeur de l'art moderne, mais au contraire un peintre de Salon (très tôt, il s'entoure de journalistes et de critiques qui le soutiennent) et un peintre d'histoire au sens le plus large du terme. Il témoigne de l'actualité politique, étant lui-même un républicain convaincu et engagé, à l'instar de toute sa famille. Manet veut maintenir en vie la grande ambition de la peinture d'histoire. Mais en 1860, lorsque sa carrière débute, être un peintre d'histoire, c'est aussi aborder tous les genres en les renouvelant. Il souhaite devenir le nouveau Delacroix et il tente d'en convaincre Baudelaire avec lequel il est

Le Balcon, vers 1868-1869.
Huile sur toile, 170 x 124 cm. Paris, musée d'Orsay
© RMN (musée d'Orsay) – H. Lewandowski

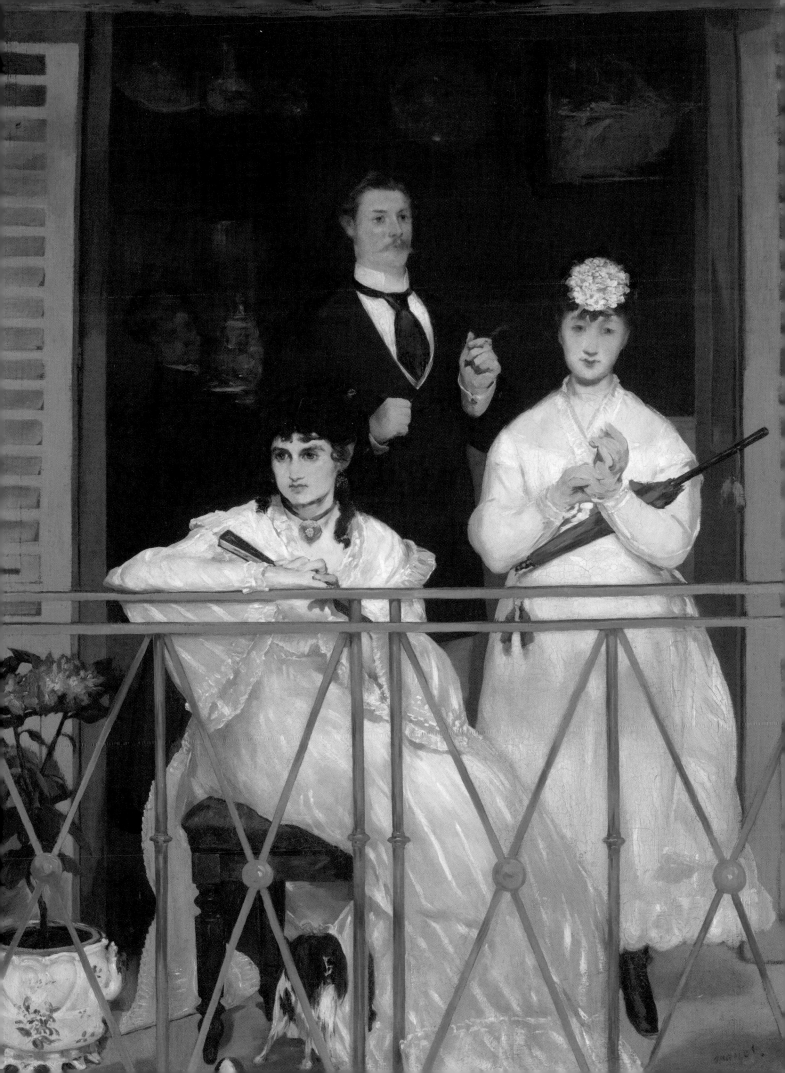

« Nous voulions montrer que Manet est ouvert à toutes les traditions »

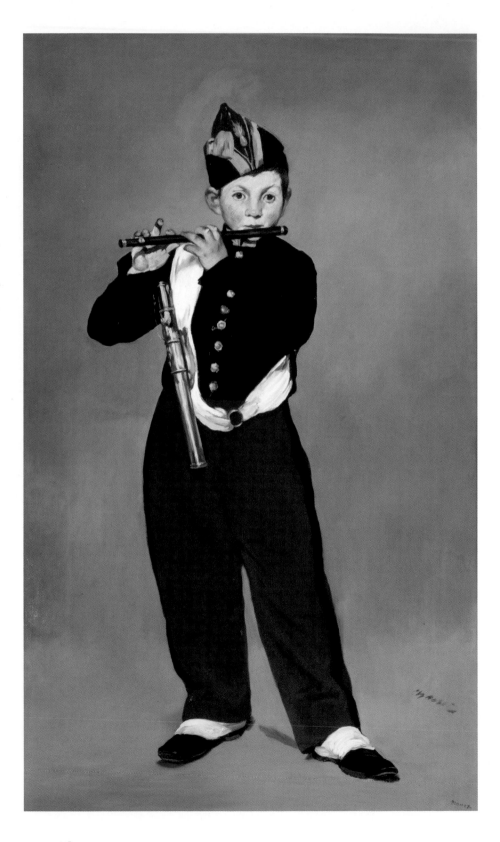

lié (le poète n'écrivit cependant jamais le grand article qu'il aurait pu écrire sur le peintre, ce qui prouve une certaine réserve). Contrairement à toute une historiographie qui fait de Manet soit l'inventeur de l'impressionnisme, soit l'inventeur de l'art du XXe siècle, nous le voyons dans la situation du post-modernisme ; en effet, au moment où Manet débute, Delacroix meurt, et il est intéressant d'étudier quelles options s'offrent à un jeune artiste formé par Thomas Couture, qui fut un romantique à sa manière. Nous insistons sur le fait, qui n'avait pas été développé par Françoise Cachin, que Manet est allé deux fois en Italie, où il a étudié les maîtres. Nous présentons des dessins, certains provenant de collections particulières, d'après del Sarto, Raphaël…, qui sont cités directement dans ses tableaux achevés. Manet, par exemple, a beaucoup dessiné d'après les fresques de Fra Angelico au couvent de San Marco, à Florence ; nous exposons plusieurs feuilles montrant des moines agenouillés qui s'y réfèrent (notamment une de la collection de Pierre Rosenberg). Nous voulions montrer que Manet est ouvert à toutes les traditions, et pas seulement à la peinture espagnole.

Quel est le parcours de l'exposition ?

Nous ne souhaitions proposer ni une rétrospective monographique, ni une exposition qui se contenterait de réunir des chefs-d'œuvre. Le parcours est d'abord chronologique pour ne pas perdre le public, et thématique, chaque salle déployant un thème bien précis. La carrière de Manet est découpée en dégageant les idées qui permettent aux visiteurs de comprendre les axes de sa réflexion en peinture. D'une certaine façon, le point de départ en est *L'Hommage à Delacroix*, un tableau peint par Fantin-Latour un an après la disparition du maître et qui fut montré au Salon de 1864. Manet y figure en bonne place entre Champfleury (l'ami de Courbet) et

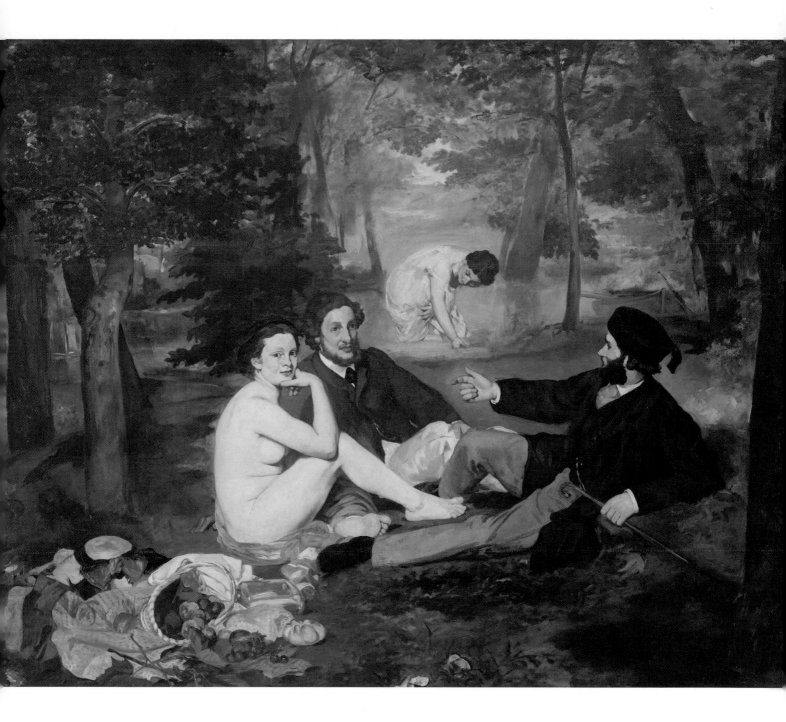

Baudelaire (l'ami de Delacroix), se trouvant ainsi entre le réalisme et le romantisme. À travers neuf sections, le cheminement de l'exposition montre comment l'artiste brouilla les cartes : de ses débuts dans l'atelier de Couture et son amitié avec Baudelaire, sa culture catholique, la confrontation avec les maîtres du Siècle d'or espagnol, le flirt pictural avec Berthe Morisot et ses rapports avec l'impressionnisme, jusqu'au grand tournant politique de 1879, la hiérarchie des genres et la place des natures mortes, pour s'achever sur Manet peintre d'histoire et témoin de l'actualité politique.

La première section tourne autour de l'héritage de Thomas Couture chez qui Manet est resté six ans (de fin 1849 à début 1856). Pourriez-vous développer cette filiation entre Manet et ce maître, qui a souvent été négligée par l'histoire de l'art ?
Nous nous sommes intéressés non pas au Manet qui allait aboutir à *Un bar aux Folies-Bergère*, mais à l'artiste dont on ne sait pas encore ce qu'il va devenir en 1860, qui peint par exemple une copie d'après *La Barque de Dante* de Delacroix, et qui cherche à symboliser cette tradition à travers sa peinture. C'est aussi un artiste qui a beaucoup tâtonné

Le Déjeuner sur l'herbe, 1863. Huile sur toile, 208 x 264,5 cm. Paris, musée d'Orsay. Photo service de presse © RMN (musée d'Orsay) – P. Schmidt

PAGE DE GAUCHE
Le Fifre, 1866. Huile sur toile, 161 x 97 cm. Paris, musée d'Orsay. Photo service de presse © RMN (musée d'Orsay) – P. Schmidt

« Il y a indéniablement un côté Couture chez le premier Manet »

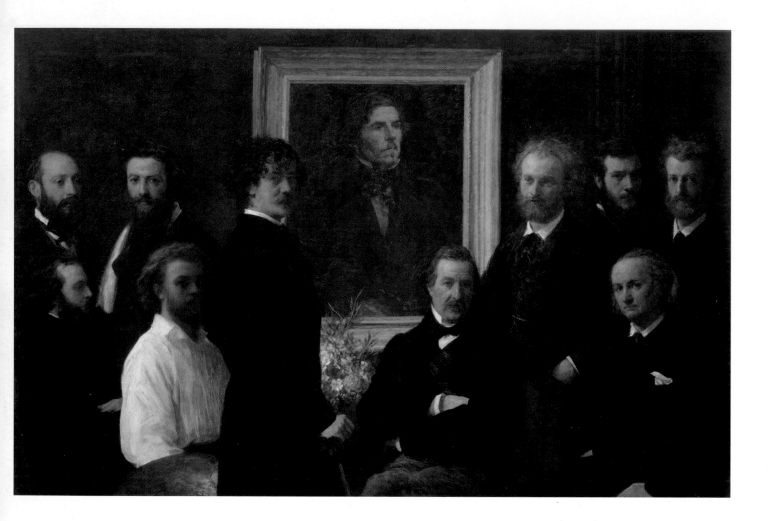

Henri Fantin-Latour, *Hommage à Delacroix*,
1864. Huile sur toile, 160 x 250 cm.
Paris, musée d'Orsay © Photo Josse – Leemage
Manet est en troisième position en partant
de la droite, en haut ; on reconnaît en bas, à droite,
Baudelaire

PAGE DE DROITE
L'Automne, 1881. Huile sur toile, 75 x 51 cm.
Nancy, musée des Beaux-Arts.
Photo service de presse © RMN / D. R.

entre 1850 et 1860 : les tout premiers essais de Manet sont plutôt des sujets classiques (des baigneuses, un Moïse...), conçus dans de grands formats. Il faut se rendre à l'évidence : contrairement à ce que l'histoire de l'art nous enseigne, Manet est bien un élève de Couture et non pas un artiste qui regarde Courbet, même s'il tient compte de son apport. À l'époque, le peintre des *Romains de la décadence* est perçu comme l'héritier de Véronèse et de Rubens et il est l'un des peintres officiels de la Seconde République. Nous démontrons pour la première fois par une confrontation directe de leurs œuvres qu'il y a indéniablement un côté Couture chez le premier Manet.

Vous consacrez une salle de l'exposition aux tableaux découpés ; comment analysez-vous cette démarche de l'artiste ?
Nous présentons la plupart des compositions découpées de l'artiste entre 1865 et 1867, dont le célèbre *Torero mort*. À mon sens, Manet est un peintre très pragmatique, en tout cas plus qu'on ne le croit. Il faut imaginer à l'origine de ce tableau toute une scène de corrida. L'artiste l'expose en 1864 et le tableau est très chahuté par la presse à l'exception de cette partie inférieure qu'il décide de conserver. C'est la preuve que Manet est sensible à ce qui se dit, mais je ne vois ici aucun geste destructeur. Nous exposons aussi les fragments des *Gitans* achetés

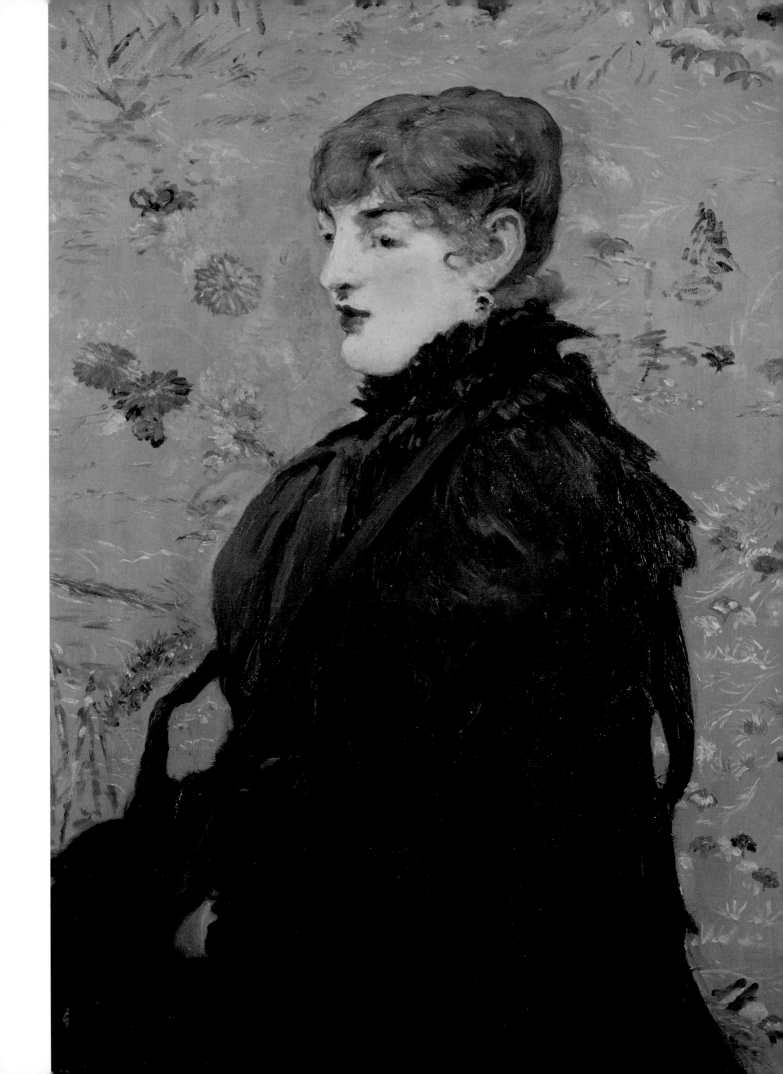

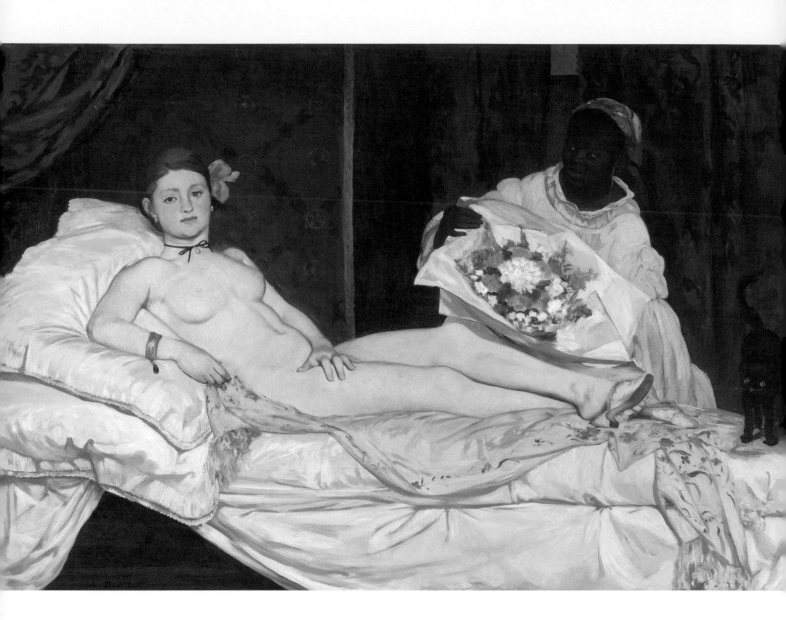

par le Louvre Abou Dhabi. Nous allons recomposer le tableau à partir de l'estampe inversée. Cette salle nous permet d'évoquer à la fois les tableaux fragmentés et l'Espagne si chère à l'artiste.

L'exposition est présentée uniquement à Paris. Avez-vous obtenu les prêts que vous souhaitiez ?

On n'obtient jamais ce que l'on souhaite ! J'ai donc évidemment des regrets. Aujourd'hui, globalement, les musées allemands (Munich, Berlin, Mannheim...) « sanctuarisent » leurs grands tableaux de Manet et ne les prêtent plus, sauf caractère exceptionnel. En outre, plusieurs œuvres étaient déjà réservées pour d'autres expositions – il y aura par exemple une exposition consacrée à l'artiste à Londres, l'année prochaine. Cette difficulté à obtenir ce que nous voulions a été plutôt stimulante ;

Olympia, 1863. Huile sur toile, 130,5 x 190 cm. Paris, musée d'Orsay. Photo service de presse © RMN (musée d'Orsay) – P. Schmidt

cela nous a obligés à travailler davantage les thèmes, la lecture des œuvres, plutôt que de se contenter de réunir des chefs-d'œuvre. Cette dimension est très importante et il est possible qu'elle échappe à certains visiteurs ; il y a suffisamment de chefs-d'œuvre pour démontrer combien le peintre est essentiel et comment il domine son époque, mais nous rassemblons aussi des tableaux moins célèbres qui permettent de voir les premiers dans un autre contexte, d'où une lecture renouvelée. Nous ajoutons un ensemble de tableaux de ses contemporains ; Manet est ainsi étudié en regard des autres artistes (Legros, Fantin-Latour, Gervex, Carolus-Duran, Berthe Morisot, Mary Cassatt...).

D'où proviennent les œuvres et quelle est la proportion de tableaux appartenant aux collections du musée d'Orsay ?

Environ soixante-dix œuvres, parmi lesquelles on ne compte pas uniquement des Manet, sont issues de notre collection ; le reste, soit quelque cent vingt autres, vient de l'extérieur. En ce qui concerne les peintures, peu de prêts émanent de collections particulières, nous avons eu plus de chance avec les dessins. Une proportion importante d'œuvres n'a pas été vue en France depuis de nombreuses années, ou en tout cas pas ensemble. Nous privilégions des tableaux que Françoise Cachin n'avait pas souhaité exposer ; environ une vingtaine d'œuvres inachevées, repeintes après la mort du peintre et dont le statut n'est pas évident, ou plus simplement qui n'entraient pas dans sa démonstration. Cette démonstration, contrairement à la tradition de Malraux et Bataille, était axée avant

« La peinture de Manet, par son ambition,
son vocabulaire, son langage formel,
est assez loin de la peinture impressionniste »

tout sur le fait que Manet avait été présent au Salon avec de grandes compositions, et en 1983, contrairement à aujourd'hui, il était encore possible de réunir ce type d'œuvres.

Le grand public a toujours tendance à associer le nom et la peinture de Manet à l'impressionnisme. Vous abordez la question en intitulant une section « impressionnisme piégé » ; qu'entendez-vous par là ?
Nous nous sommes posé la question de savoir s'il y avait véritablement un lien entre Manet et l'impressionnisme. Il s'agit plutôt d'une relation presque conflictuelle. La peinture de Manet, par son ambition, son vocabulaire, son langage formel, est assez loin de la peinture impressionniste. Néanmoins, après 1870, la palette devient plus claire, l'écriture plus vibrante, et c'est surtout la façon dont Manet adopte des sujets qui sont ceux de l'impressionnisme, en les adaptant à ses grands tableaux de Salon ou à des œuvres réservées à une clientèle privée (une sorte de second marché établi dans les années 1870), qui nous trompe. Il ne faut pas perdre de vue qu'en 1874 Manet est un peintre

à qui le marchand Paul Durand-Ruel a déjà acheté vingt-quatre tableaux et le grand chanteur Jean-Baptiste Faure collectionne ses œuvres ; il n'a pas besoin de se mêler à cette école émergente, à ces jeunes gens qui n'ont pas encore de situation établie. À la fin des années 1870, les expositions impressionnistes ont fait leur œuvre et Manet continue de rester à l'écart, entretenant même davantage sa clientèle privée. Il faut absolument se débarrasser de l'idée que Manet est rejeté par toute son époque. C'est un artiste qui a construit sa carrière de manière très radicale, il est mort à cinquante et un ans et s'il avait vécu, il aurait atteint pleinement le succès et l'aurait sûrement conservé jusqu'à la fin de son existence. En 1880, l'exposition qui lui est consacrée à la galerie La Vie moderne est vraiment une étape dans sa carrière. Il se donne tous les moyens pour achever sa conquête du public en présentant surtout des petits tableaux, des Parisiennes, des pastels, des œuvres très séduisantes et faciles à vendre. Il a le sentiment, avec la victoire républicaine, que tout est arrivé, et puis la mort va le faucher.

*Couple avec chien
à une terrasse de café.*
Crayon noir et mine de plomb
sur papier quadrillé, 14,1 x 18,6 cm.
Paris, musée du Louvre (fonds Orsay)
© RMN (musée d'Orsay) – M. Bellot

CI-DESSOUS
Courses à Longchamp, vers 1867.
Huile sur toile, 43,9 x 84,5 cm.
Chicago, The Art Institute.
Photo service de presse
© The Art Institute of Chicago

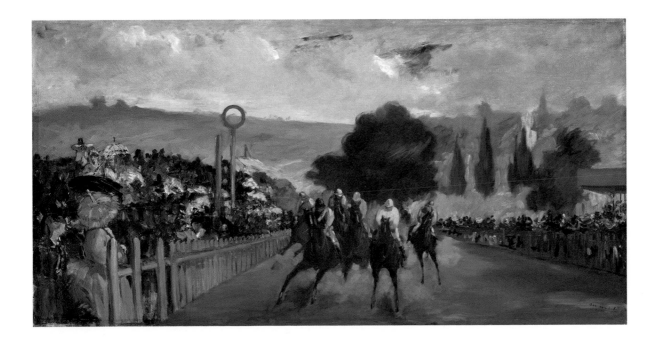

Manet, un homme de son temps

1832 Naissance le 23 janvier à Paris

1844 Manet rencontre au collège
Antonin Proust, qui demeurera son ami.
Il rend des visites régulières au Louvre

1848 Premier échec au concours d'entrée
à l'École navale. En décembre, il s'embarque
pour Rio de Janeiro sur un navire école

1848 Fin de la monarchie de Juillet
et proclamation de la Deuxième République
le 25 février

1849 Rencontre Suzanne Leenhoff,
qui deviendra Mme Manet

1850 Élève dans l'atelier de Thomas Couture,
où il reste six ans

1851 Coup d'État du 2 décembre par
Louis-Napoléon Bonaparte. Victor Hugo
fuit en Belgique

1852 Voyage à Amsterdam où il visite
le Rijksmuseum

1853 Voyage en Allemagne, en Autriche
et en Italie, notamment à Venise et
à Florence, où il copie des tableaux de Titien
et Lippi aux Offices

1857 Manet copie Rubens, voyage en Italie

1857 Baudelaire publie *Les Fleurs du Mal*

1859 *Le Buveur d'absinthe* est refusé au
Salon, malgré l'avis favorable de Delacroix

1861 *Le Chanteur espagnol* reçoit
une mention honorable au Salon

1862 Manet est l'un des membres
fondateurs de la Société des aquafortistes.
Victorine Meurent devient son modèle

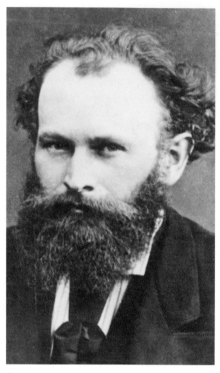

Édouard Manet photographié par Nadar, vers 1870
© akg-images

1862 Victor Hugo publie *Les Misérables*

1863 Exposition du *Déjeuner sur l'herbe*
au Salon des Refusés

1864 Exposition du *Christ aux anges*
au Salon ; Manet peint le combat des navires
Kearsarge et Alabama, auquel il a peut-être
assisté au large de Cherbourg

1865 Exposition d'*Olympia* au Salon.
Voyage en Espagne et visite du Prado à Madrid

1866 *Le Fifre* est refusé au Salon ;
Zola soutient publiquement Manet,
qui cherche alors à le rencontrer

1867 Manet organise une exposition
particulière d'une cinquantaine de tableaux,
parallèlement à l'Exposition internationale.
Il peint *L'Exécution de Maximilien*

1868 Il peint le portrait de Zola,
exposé au Salon, ainsi que *Le Balcon*

1869 L'estampe d'après
L'Exécution de Maximilien est interdite.
Éva Gonzalès devient son élève.
Séjour à Boulogne-sur-Mer

1870 Durant le Siège de Paris,
Manet s'engage dans l'artillerie nationale,
puis entre à l'état-major

1870 Proclamation de la Troisième
République, le 4 septembre

1871 Séjour à Oloron-Sainte-Marie, Bordeaux
et Arcachon, puis Manet rentre à Paris où
il change d'atelier

1872 Manet expose au Salon *Le Combat du
Kearsarge et de l'Alabama* ; il fréquente le
Café de la Nouvelle Athènes où se retrouvent
Degas, Renoir, Monet, Pissarro...
Nouveau voyage en Hollande

1872 Hugo publie *L'Année terrible*

1873 Manet rencontre Stéphane Mallarmé

1874 Il publie la lithographie *Guerre civile*.
Séjour à Argenteuil chez Monet en été,
voyage à Venise en automne, d'où il rapporte
deux toiles

1874 Première exposition impressionniste
chez Nadar. Évasion de Rochefort

1875 Manet collabore avec Mallarmé pour
l'illustration du « Corbeau » d'Edgar Poe.
Il expose *Argenteuil* au Salon

1876 Parution de *L'Après-Midi d'un faune* de
Mallarmé, illustré de bois gravés de Manet.
Ses tableaux refusés au Salon sont exposés
au public dans son atelier

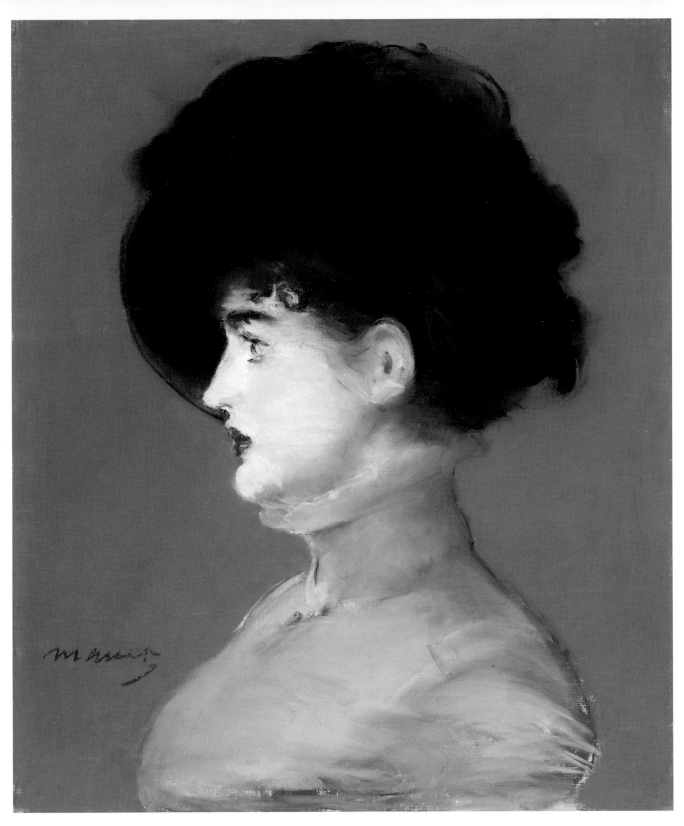

1877 *Faure dans le rôle d'Hamlet* est accepté au Salon, tandis que *Nana* est refusée ; ce tableau est exposé dans une vitrine, boulevard des Capucines

1880 La santé de Manet se dégrade. Exposition à la galerie La Vie moderne, intitulée « Nouvelles œuvres d'Édouard Manet ». Exposition au Salon du *Portrait d'Antonin Proust* et de *Au père Lathuille*

1881 Exposition au Salon du *Portrait de M. Pertuiset* et du *Portrait de Rochefort*. Manet reçoit la Légion d'honneur

1881 Lois Ferry : enseignement primaire gratuit. Loi sur la liberté de la presse

1882 Exposition au Salon d'*Un bar aux Folies-Bergère*

1883 Manet meurt le 30 avril

Portrait d'Irma Brunner (La Viennoise), 1880. Pastel, 53,5 x 44,1 cm. Paris, musée d'Orsay. Photo service de presse © RMN (musée d'Orsay) – J.-G. Berizzi

Marin, rapin, mondain :
les multiples vies de Manet

La voie de la peinture n'était pas évidente pour Manet : il mena avant de la suivre d'autres expériences, et fut tout au long de sa carrière un mondain très remarqué.

« L'art, c'est un cercle. On est dedans ou dehors, au hasard de la naissance », aurait déclaré Manet. La sienne ne le destinait en rien aux pinceaux. Fils aîné d'un haut fonctionnaire du ministère de la Justice, tout le prédisposait à une brillante carrière juridique. Par bonheur, il n'en fut rien. Né en 1832 à Paris (rue Bonaparte), le petit Édouard est initié au dessin par le capitaine Fournier, un oncle jovial et un peu frondeur qui l'emmène régulièrement au Louvre et lui fait aimer l'art. L'école, en revanche, ne le passionne guère, au grand désespoir de son père. Jeune lycéen, il crayonne ses cahiers de caricatures de ses camarades. Trop cancre pour faire son droit, il s'oriente vers la marine,

et effectue un périple de six mois au Brésil. Son talent de caricaturiste enchante ses compagnons de traversée, mais ne suffit pas à lui ouvrir les portes de l'École navale. Après plusieurs échecs au concours, sa famille consent enfin à son souhait le plus cher : devenir artiste.

LES ANNÉES COUTURE

À 18 ans, l'ex-pilotin entre dans l'atelier de Thomas Couture, auréolé du récent succès des *Romains de la décadence* (1847). Il va y passer six ans. Gouailleur et rebelle, le jeune homme s'élève souvent contre le style de son maître et les conventions de la peinture d'histoire, mais son apprentissage auprès de Couture, professeur bourru mais pédagogue, lui donne des bases solides, notamment en dessin. La copie de Titien, Rubens et Velázquez au Louvre, ainsi que plusieurs voyages (en Hollande, en Italie, en Allemagne...), parachève sa formation. En 1859, il présente son premier tableau au Salon : le *Buveur d'absinthe*.

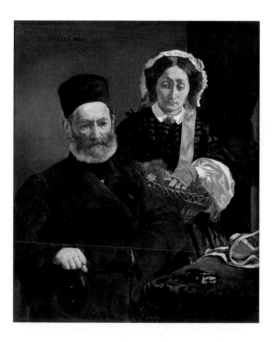
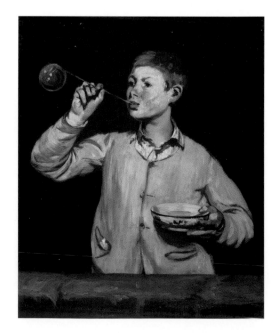

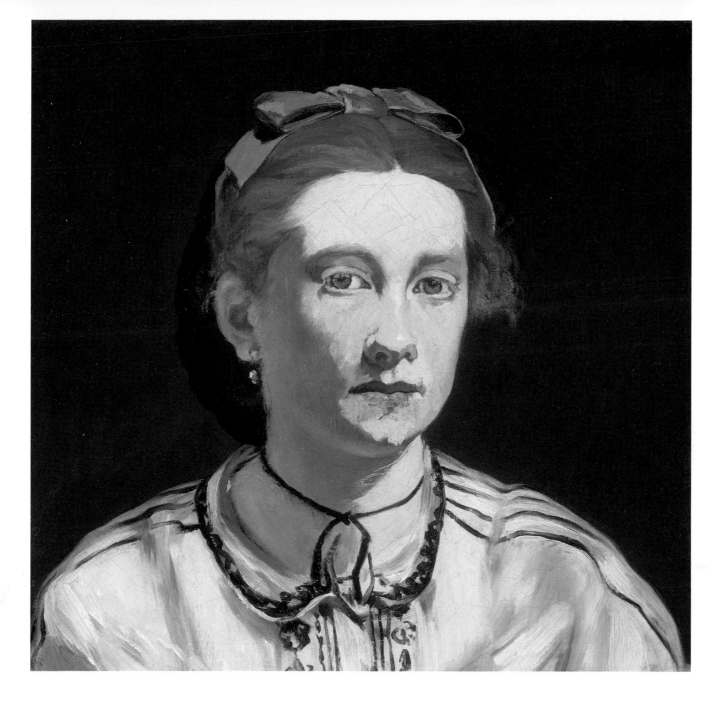

Premier refus et premier scandale. La facture volontairement esquissée et le style réaliste de l'œuvre séduisent cependant Delacroix et Baudelaire. Une amitié se noue entre le jeune artiste débutant et le poète et critique d'art, qui prône une peinture de la « vie moderne ».

VIE BOURGEOISE ET PREMIERS SUCCÈS

Deux ans plus tard, Manet connaît ses premiers succès avec deux sujets hispanisants inspirés de l'art de Velázquez (« Le peintre des peintres », selon Manet) et de Frans Hals (« On ne m'ôtera pas de la tête, disait-il, que Frans Hals était de race espagnole ») : *Lola de Valence* et *Le Chanteur espagnol*, qui obtient une mention « honorable » au Salon. À 29 ans, le jeune peintre jouit d'une célébrité naissante, et mène la vie brillante et élégante d'un dandy parisien. C'est l'époque des croquis au jardin des Tuileries et des déjeuners au café Tortoni (boulevard des Italiens), rendez-vous de la bohème chic et intellectuelle. *La Musique aux Tuileries* (1862) donne une vision de la société brillante et bourgeoise, en hauts-de-forme et crinolines,

à laquelle appartient le peintre. En 1863, un an après la mort de son père, Manet épouse sa compagne de longue date, Suzanne Leenhoff, une pianiste talentueuse dont les formes rubéniennes sont dévoilées dans *La Nymphe surprise*. Selon le peintre De Nittis, qui l'a bien connue, Suzanne avait « une grâce de bonté, de simplicité » et « une sérénité que rien n'altérait ». Grand amateur de femmes, Manet resta toute sa vie tendrement attaché à cette épouse paisible et aimante, qui ne se formalisait pas de ses incartades. Bien qu'il ne l'ait jamais reconnu officiellement, il est sans doute le père du petit Léon Édouard Leenhoff, un gamin rouquin que l'on voit poser dans *L'Enfant à l'épée*, *Les Bulles de savon* et le *Déjeuner à l'atelier*.

LES PLUS CÉLÈBRES DES REFUSÉS

Au début des années 1860, Victorine Meurent entre dans la vie de Manet. Cette jeune femme rousse, qui posait déjà dans l'atelier de Thomas Couture, devient son modèle fétiche et l'héroïne de ses plus scandaleux tableaux, *Le Déjeuner sur l'herbe* et *Olympia*. Présenté au

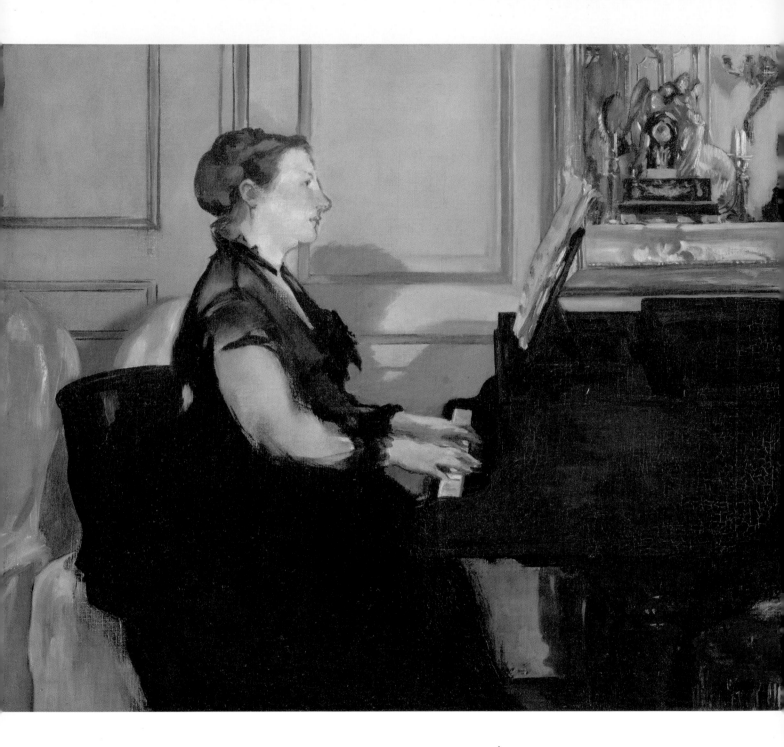

Salon des Refusés (un Salon « bis ») de 1863, *Le Déjeuner* (alors appelé *Le Bain*) provoque un tollé et force sarcasmes. Peinte la même année, mais montrée seulement en 1865, *Olympia* est jugée plus indécente encore, et déchaîne une pluie de moqueries et d'injures. Émile Zola, auquel l'artiste rend un vibrant hommage dans un portrait plus tardif (1868), est l'un des seuls à prendre sa défense. Affecté par ces échecs, Manet se rend pour la première fois en Espagne. La confrontation directe avec les tableaux de Goya (*El Tres de Mayo*) et avec les Velázquez du Prado donne naissance à des chefs-d'œuvre comme *Le Fifre* (1866) et *L'Exécution de Maximilien* (1867). Au cours de ces années, un nouveau visage, celui de la jeune peintre (et future belle-sœur de Manet) Berthe Morisot, apparaît dans ses tableaux – sa beauté mélancolique est notamment immortalisée dans *Le Balcon*.

LA « BANDE À MANET »

En 1867, en marge de l'Exposition universelle, Manet présente l'ensemble de ses travaux dans un pavillon personnel, construit près du Pont de l'Alma. Le public boude, mais le retentissement sur les jeunes artistes (Bazille, Cézanne, Monet et Renoir) est immense. Le peintre devient malgré lui le chef de file de cette nouvelle avant-garde, bientôt connue sous le nom de « groupe des Batignolles » puis « d'impressionnistes ». En 1870, il participe au Siège de Paris, et s'indigne l'année suivante contre la répression sanglante de la Commune (en témoigne sa lithographie *La Barricade*). Sa palette évolue ensuite vers des tons plus clairs et lumineux. Sous l'influence de Monet, avec qui il noue une amitié fraternelle, il plante son chevalet sur les bords de Seine, et s'adonne aux joies du plein air. C'est le temps insouciant

des canotiers d'Argenteuil. Installé à partir de 1872 dans le quartier de la Nouvelle Athènes, près de la gare Saint-Lazare (qui lui inspire *Le Chemin de fer*), Manet est désormais un peintre en vogue, et l'un « des hommes les plus en vue de Paris » (Théodore Duret). Son aura sulfureuse, ainsi que son caractère enjoué et son élégance naturelle, intriguent et séduisent (lire l'encadré). Le jeune poète Stéphane Mallarmé devient l'un de ses plus proches amis, et Paul Durand-Ruel son premier marchand et collectionneur.

LE PARIS ÉTINCELANT DU XIXᵉ

À la fin de cette décennie, Manet apparaît « sous un jour tout nouveau comme peintre de femmes élégantes » (Philippe Burty) ». Belles de nuit, demi-mondaines (dont la célèbre *Nana*), lieux de divertissement et d'effervescence parisienne : le peintre, sans doute influencé par son ami Degas, fait la part belle aux cafés-concerts et aux héroïnes du Paris moderne. Mais il lui reste peu de temps pour explorer cette nouvelle veine, qui rencontre enfin le succès critique et la reconnaissance officielle (en 1882, il reçoit la Légion d'honneur). En effet, à partir de 1878, sa santé se détériore : victime de la syphilis, Manet est immobilisé dans sa maison de Rueil, et souffre de fréquentes crises de paralysie. Il préfère alors s'isoler « comme un chat malade », mais ne renonce pas à peindre, croquant les portraits de ses belles visiteuses, ou les fleurs de son jardin. Amputé de la jambe gauche en avril 1883, il meurt quelques jours plus tard, à 51 ans. Il laisse derrière lui plus de 400 peintures et dessins, et un dernier chef-d'œuvre, *Un bar aux Folies-Bergère*, mélancolique et splendide révérence à son univers parisien. **Éva Bensard**

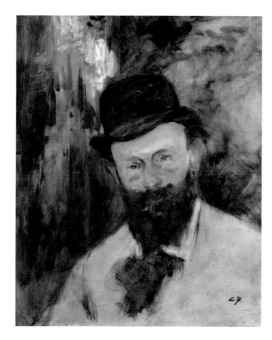

Un irrésistible dandy parisien

Toutes les descriptions laissées par ses contemporains concordent : Manet était la séduction incarnée, le charme, la gaieté, l'élégance. La preuve dans ces trois témoignages.

« Manet était de taille moyenne, fortement musclé. Cambré, bien pris, il avait une allure à laquelle le déhanchement de sa démarche imprimait un caractère de particulière élégance. Quelque effort qu'il fît, en exagérant ce déhanchement et en affectant le parler traînant du gamin de Paris, il ne pouvait parvenir à être vulgaire. On le sentait de race. Sous son front large, le nez dessinait franchement sa ligne droite. Sa bouche, relevée aux extrémités, était railleuse. Il avait le regard clair. L'œil était petit, mais d'une grande mobilité. [...] Peu d'hommes ont été aussi séduisants. Malgré tout son esprit et sa tendance au scepticisme, il était demeuré naïf. Il s'étonnait de tout et s'amusait de rien. » (Antonin Proust, le plus vieil ami de Manet, dans *Édouard Manet, Souvenirs*, 1897)

« Jamais je n'ai vu une physionomie si expressive ; il riait, avait un air inquiet, assurant tout à la fois que son tableau était très mauvais et qu'il aurait beaucoup de succès. Je lui trouve décidément une charmante nature qui me plaît infiniment. » (Berthe Morisot, lettre à sa sœur Edma, 2 mai 1869)

« À ce moment, la porte vitrée grinça, et Manet entra. Bien qu'essentiellement parisien, par la naissance et par l'art, il y avait dans sa physionomie et ses manières quelque chose qui le faisait ressembler à un Anglais. Peut-être était-ce ses vêtements – ses habits à la coupe élégante – et sa tournure. Cette tournure ! ... ces épaules carrées qui se balançaient, quand il traversait la salle, et sa taille élancée, et cette figure, ce nez, cette bouche, dirais-je, ressemblant à celle d'un satyre. » (George Moore, *Confessions d'un jeune Anglais*, 1888).

MANET, RÉVOLUTIONNAIRE ET CLASSIQUE

Formé dans l'atelier de Thomas Couture, où les exemples de sujets héroïques ne manquaient pas, Manet puisa aussi à la source des grands maîtres, tels Rubens, Titien ou Velázquez, montrant une inclination toute particulière pour les Espagnols. Cette vaste et solide culture visuelle lui permit de relever, dans des toiles comme la célèbre *Exécution de Maximilien*, le défi lancé par Baudelaire, être le chantre de l'héroïsme de la vie moderne.
Par Emmanuelle Amiot-Saulnier

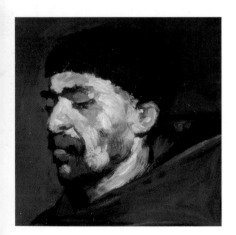

Édouard Manet, *Un moine en prière*, 1864. Huile sur toile, 146 x 114 cm. Détail. Boston, Museum of Fine Arts. Photo service de presse
© 2011 Museum of Fine Arts, Boston

PAGE DE DROITE
Édouard Manet, *La Négresse*, 1862. Huile sur toile, 61 x 50 cm. Turin, Pinacoteca Giovanni e Mariella Agnelli. Photo service de presse
© courtesy Pinacoteca Giovanni e Mariella Agnelli, Torino

« A UCUN "moderne" n'aura été plus classique à sa façon (ou vice versa) », dit de lui Françoise Cachin [1]. Ce grand révolutionnaire qui désespérait son maître, Couture – celui-ci lui jeta un retentissant : « Mon pauvre garçon, vous ne serez jamais que le Daumier de votre temps [2] » –, se révélait, lors de la rétrospective de 1983, à Paris, un classique. Ses contemporains, bien sûr, avaient compris les filiations qui le liaient au passé, mais les scandales successifs, et une histoire de l'art qui avait fini par privilégier les avant-gardes, avaient presque eu raison de cette grande culture d'artiste. Manet, à vrai dire, y contribua bien un peu : en mettant l'accent sur ses différends avec son maître – le fameux auteur des *Romains de la décadence* –, plutôt que sur l'influence d'un artiste dans l'atelier duquel il ne resta pas moins de six ans, il forgea lui-même sa légende de rebelle. Pourtant, les années de formation, de 1850 à 1859 environ, le montrent féru de musées, copiste et voyageur fervent, renouvelant à sa manière le Grand Tour des classiques. C'est à ce titre qu'il se rend chez Delacroix, alors que, jeune copiste au Louvre, il demande l'autorisation de planter son chevalet devant la *Barque de Dante*. Là aussi, le jeune homme, qui aurait affirmé en sortant de la maison du maître ne pas aimer son métier, se montre pourtant un observateur attentif : comment ne pas évoquer l'orientalisme du grand romantique devant *La Négresse*, sans doute une étude pour la servante noire d'*Olympia* ?

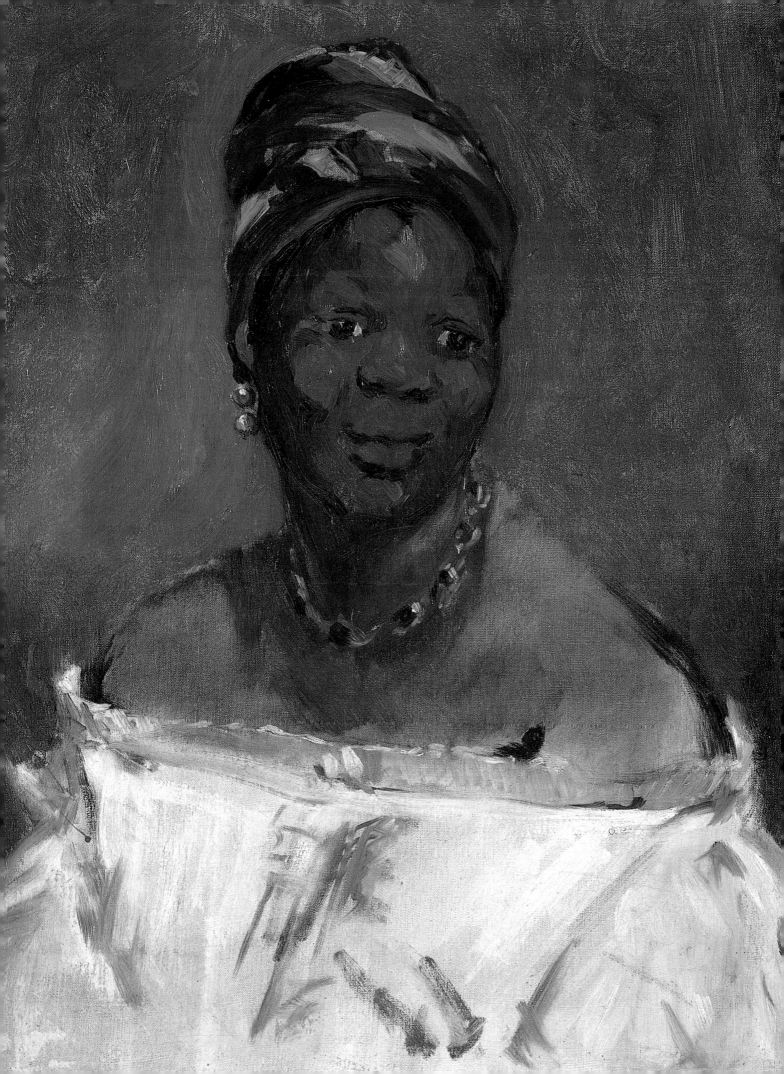

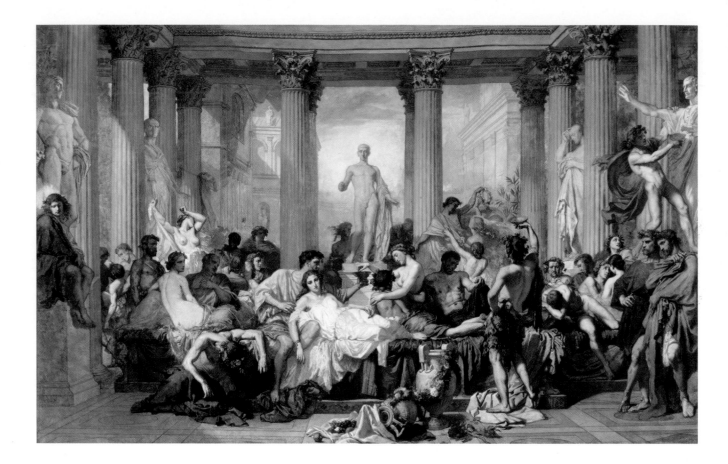

Thomas Couture, *Les Romains
de la décadence*, 1847.
Huile sur toile, 472 x 772 cm.
Paris, musée d'Orsay
© RMN (musée d'Orsay) –
H. Lewandowski

PAGE DE DROITE
Édouard Manet,
Le Chanteur espagnol, 1860.
Huile sur toile, 147,3 x 114,3 cm.
New York, The Metropolitan Museum
of Art © The Metropolitan Museum
of Art, dist. RMN – image of the MMA

DES ESPAGNOLS AUX ITALIENS, UN ÉCLECTISME COHÉRENT

Manet, de manière méthodique, poursuit sa moisson : à Amsterdam, en 1859, il
regarde Rembrandt et Frans Hals ; en Italie, il copie non seulement la *Vénus d'Urbin*
de Titien, mais aussi Rosso ou Tintoret. Rubens et Velázquez prennent enfin place
au Panthéon de ce jeune peintre assoiffé de culture. C'est d'ailleurs de Rembrandt
autant que des chairs blondes de Rubens qu'il se souvient pour peindre sa com-
pagne hollandaise, Suzanne, en *Nymphe surprise*. L'essentiel est déjà en place :
sur un sujet d'histoire, qui lui coûta bien des remaniements, l'artiste invente un nu
classique et pourtant contemporain, dans un paysage clair. C'est surtout une vraie
femme, à la cuisse bien en chair et au visage singulier.

Son premier succès au Salon de 1861, *Le Chanteur espagnol*, sacrifie au goût du
jour, encouragé par Louis Philippe et sa fameuse galerie espagnole rassemblée
par le baron Taylor et inaugurée au Louvre en 1838. Une centaine de tableaux de
Zurbarán, notamment, attire l'admiration des romantiques. Il était donc logique
que Delacroix lui-même remarque ce *Guitarero*, plus ou moins habillé à l'espagnole,
mais dont la facture ample et franche marquait les esprits, et révélait la grande
admiration du jeune artiste : Velázquez. « J'ai trouvé chez lui la réalisation de mon
idéal en peinture », affirme-t-il à Baudelaire, cet autre grand romantique et son
premier soutien. Du *Jeune Garçon à l'épée* au *Moine en prière*, c'est tout un voca-
bulaire espagnol qui se met en place, de Velázquez à Zurbarán, porté par cet
amour de la nature, de la touche libre, de la matière grasse. Cette véritable dévo-
tion est aussi indélébile que les grands amours, car Manet se souvient encore de
Velázquez lorsqu'il peint *Faure dans le rôle d'Hamlet*, à l'évidence inspiré du

MANET, RÉVOLUTIONNAIRE ET CLASSIQUE

Rembrandt, *Bethsabée au bain*, 1654.
Huile sur toile, 142 x 142 cm.
Paris, musée du Louvre
© RMN – J. Schormans

PAGE DE DROITE
Édouard Manet,
La Nymphe surprise, 1859-1861.
Huile sur toile, 146 x 114 cm.
Buenos Aires, musée national
des Beaux-Arts
© Photo Josse – Leemage

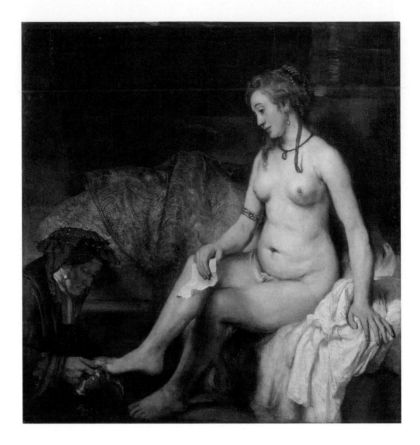

Bouffon Pablo de Valladolid. Pourtant, Manet n'en est plus à affronter les maîtres pour prouver sa maîtrise et son savoir-faire.

C'est l'Italie, enfin, qu'il cite dans le si célèbre *Déjeuner sur l'herbe*, de manière tout à fait consciente : « Il paraît qu'il faut que je fasse un nu. Quand nous étions à l'atelier, j'ai copié les femmes de Giorgione, les femmes avec les musiciens. Il est noir ce tableau. [...] Je veux refaire cela et le faire dans la transparence de l'atmosphère, avec des personnages comme ceux que nous voyons là-bas. On va m'éreinter. On dira que je m'inspire des Italiens après m'être inspiré des Espagnols. » Les mots rapportés par son ami Antonin Proust sont éloquents : au-delà de la simple citation, il s'agit d'affronter les maîtres. En peignant ses contemporains sous le poncif de la Renaissance, Giorgione et Raphaël, Manet provoque mais réussit également le grand pari de Courbet et du réalisme : introduire le monde moderne dans celui, préservé, de la grande peinture. La référence, détournée, réinventée, nimbe d'une aura de classicisme cette « partie carrée », comme disait familièrement son créateur, indiquant clairement les liens sexuels entre les hommes en costume et les baigneuses déshabillées. *Olympia* ne fera pas autre chose, Manet se payant l'audace de remplacer la belle *Vénus d'Urbin* par une courtisane moderne, et le chien fidèle par un chat diabolique dont le poil hérissé indique, autant que le bouquet de fleurs, la présence du client.

Le Torero mort révèle toute l'ambiguïté de la démarche, et sa richesse : en découpant une scène de corrida à l'espagnole, Manet isole le corps de l'homme mort à la manière d'un Christ déposé de la croix, auréolant ainsi ce corps par les références sous-jacentes autant que par la lumière crue qui éclaire ce camaïeu de roses, de blancs et de noirs. On en retrouve à nouveau la pose et le cadrage dans une

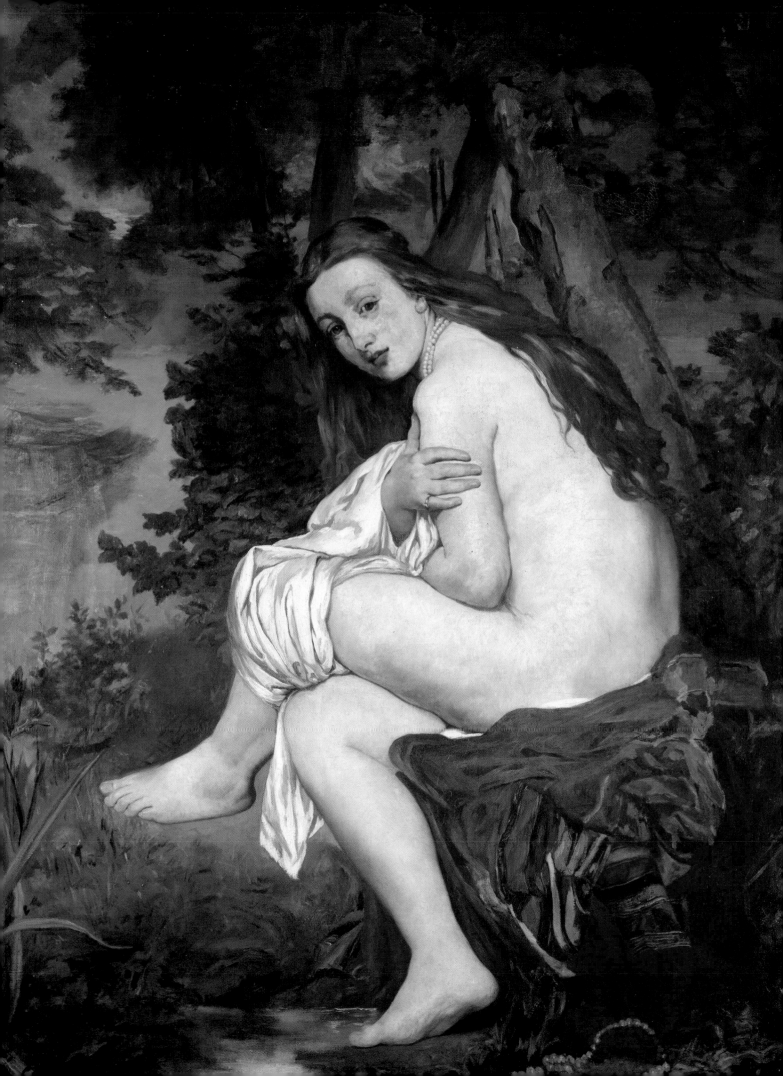

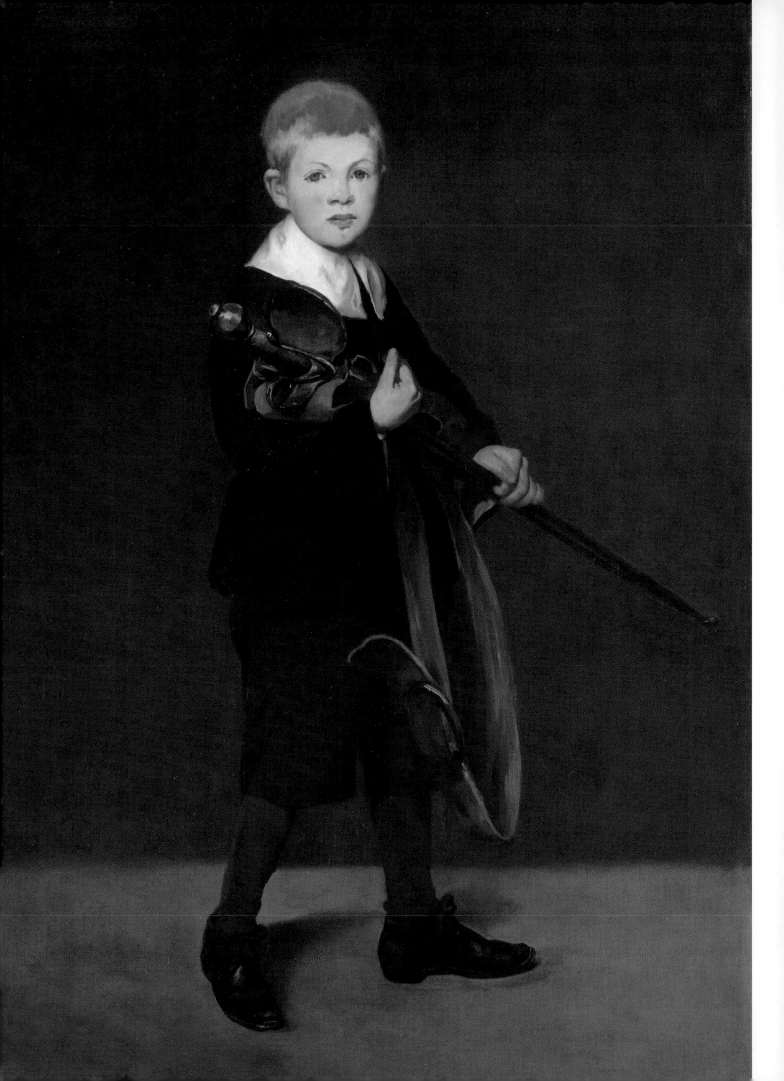

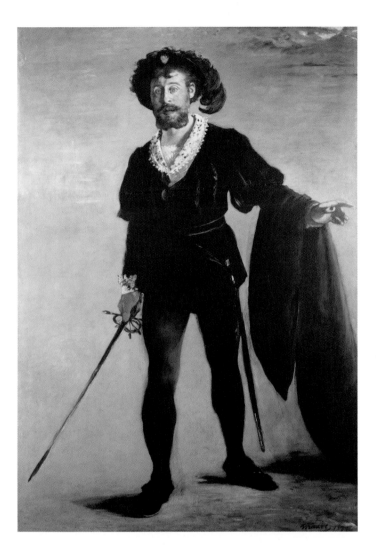

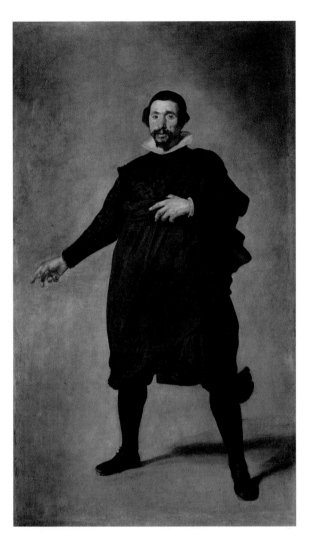

gravure de 1871-1873, où le peintre met en scène les ravages de la Commune qui le bouleversèrent tant. Le soldat tombé pour la liberté devenait lui aussi, à l'instar de ce Christ mort pour l'humanité, un symbole très parlant.

« ÊTRE SOI-MÊME », OU LA SINGULARITÉ
DANS LA CONFRONTATION

La diversité des références ne doit pas faire illusion : Manet n'est pas l'un de ces éclectiques des Beaux-Arts qui changent d'aspect à chaque sujet et il n'accumule pas les références de manière gratuite. Celles-ci sont en effet particulièrement cohérentes, puisées dans cette grande famille des coloristes et des peintres épris de nature. On le voit, par ailleurs, les décalages sont aussi importants que les citations, et peuvent donner une tout autre ampleur à une scène de rue. Il n'en demeure pas moins que la question de l'identité obséda, au-delà de Manet lui-même, tout le siècle en son entier. Comment pouvait-on être les héritiers d'une si vaste culture et s'éprouver soi-même, en tant que créateur unique ? Lors des premiers refus au Salon, en particulier pour le *Buveur d'absinthe* de 1859, Manet s'étonne et Baudelaire lui rétorque : « La conclusion, c'est qu'il faut être soi-même [3]. »
Manet, loin de se perdre de vue dans la multiplicité des références, affirme sa

DE GAUCHE À DROITE

Édouard Manet, *Le Jeune Garçon à l'épée*, 1861. Huile sur toile, 131,1 x 93,4 cm. New York, The Metropolitan Museum of Art. Photo service de presse © The Metropolitan Museum of Art, dist. RMN – image of the MMA

Édouard Manet, *Faure dans le rôle d'Hamlet*, 1877. Huile sur toile, 196 x 129 cm. Essen, Folkwang Museum © BPK, Berlin, dist. RMN – H. Buresch

Diego Velázquez, *Le Bouffon Pablo de Valladolid*, 1636-1637. Madrid, musée du Prado © Photo Josse – Leemage

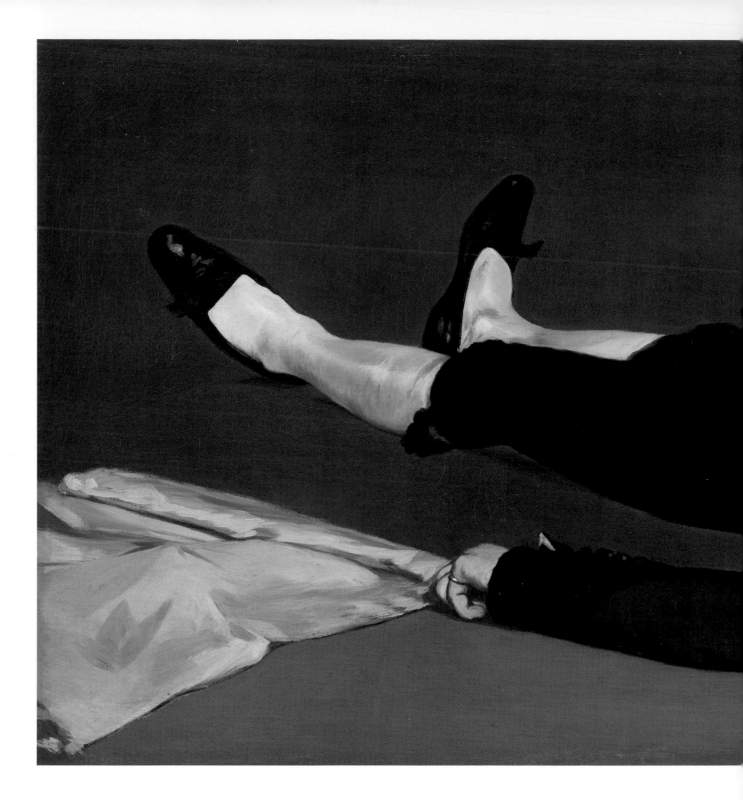

singularité dans la confrontation ; ainsi, plus que le souvenir de Velázquez, c'est le choc d'aplats de couleurs pures que les contemporains éprouvèrent devant *Le Fifre* ; les railleries de la critique, qui compara la peinture sans profondeur à une carte à jouer ou à une image d'Épinal, mettaient à jour l'essence même du style de Manet : une synthèse des formes, une franchise de touche, une capacité à allier le vrai à l'ellipse d'une force sans précédent. On pourrait tout aussi bien, comme cela fut fait, évoquer les gravures japonaises dont Manet était friand, et les grands aplats d'Utamaro, qui fascinèrent plusieurs générations de peintres. C'est que le Japon a son propre pavillon, pour la première fois, à l'Exposition universelle de 1867, et frappe en plein visage une myriade d'artistes en quête de renouveau. Les dates, d'ailleurs, ne trompent pas : pour Manet, il s'agit d'une rencontre, et de la confirmation de son idéal propre. La démonstration, en quelque sorte, que le

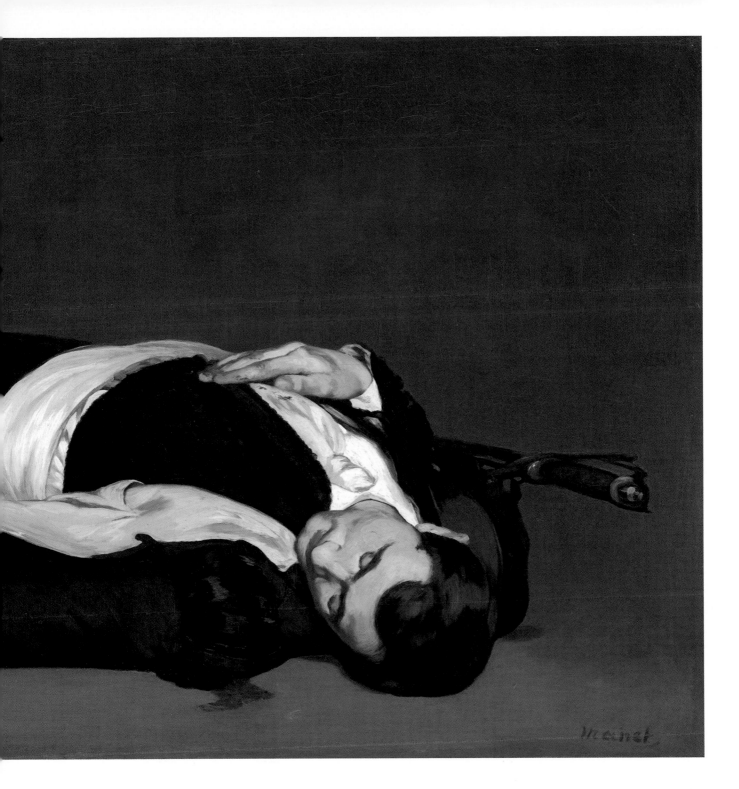

naturalisme le plus vrai pouvait s'associer à la forme la plus pure, à un espace plat, structuré de formes nettes, comme ce pantalon rouge cerné de bandes noires. Ce goût pour le Japon se matérialise à nouveau, plutôt comme une citation dans le tableau, dans le très beau portrait d'Émile Zola (voir p. 67), pourtant de facture très réaliste. Mais l'absence de profondeur, la qualité des noirs, accentuent à nouveau un parallélisme volontaire, et que reconnaîtra fort bien Matisse à propos d'un autre tableau : « Les Orientaux se sont servis du noir comme couleur, notamment les Japonais dans les estampes. Plus près de nous, d'un certain tableau de Manet, il me revient que le veston de velours noir du jeune homme au chapeau de paille est d'un noir franc et de lumière [4]. » Le Japon est ainsi au XIXe siècle, et à Manet, ce que sera l'Afrique à Braque et Picasso : une confirmation, un encouragement, et un modèle engageant à sortir d'une trop pesante tradition.

MANET, RÉVOLUTIONNAIRE ET CLASSIQUE

L'HÉROÏSME DE LA VIE MODERNE

Nous pourrions faire une analyse à peu près semblable du *Balcon* (voir p. 3), à la fois citation des *Majas au balcon* de Goya, et l'une des plus belles démonstrations qu'un tableau est bel et bien une surface plane recouverte de couleurs. L'Espagne et Goya sont à nouveau évoqués lors de la très belle *Exécution de Maximilien*, dont l'esquisse appelle la comparaison avec le *Tres de Mayo* du Prado, mais dont la composition finale met au contraire en valeur les qualités propres à Manet. La composition en frise, la neutralité de la lumière et de la touche, rendent immédiate et donc d'autant plus cruelle la perception de cette scène d'histoire contemporaine, sacrifice d'un homme sur l'autel de la diplomatie. Au-delà de l'Espagne, Manet s'inspire des photographies de presse contemporaines, et compose une scène de meurtre d'autant plus frappante. Les trois exécutés furent justement comparés aux larrons entourant le Christ. L'effet est d'une efficacité redoutable : l'impression d'assister à un événement saisi sur le vif, sans fioriture, est rendue plus forte par ces références à une douleur universelle. Les allusions, à nouveau, fonctionnaient de manière efficace en sollicitant une culture visuelle collective. Tous les spectateurs comprenaient instinctivement la dimension christique de ce sacrifié, et l'ampleur symbolique du drame contemporain. En sens inverse, mais de manière tout aussi efficace, le *Christ aux anges* du Metropolitan Museum (voir p. 28) renouvelait la peinture religieuse en l'humanisant. Les références à Véronèse et Tintoret allaient d'ailleurs dans ce sens d'une humanisation de la tradition. Moqué par Courbet lui-

Francisco de Goya, *El Tres de Mayo*, 1815. Huile sur toile, 266 x 345 cm. Madrid, musée du Prado
© Aisa – Leemage

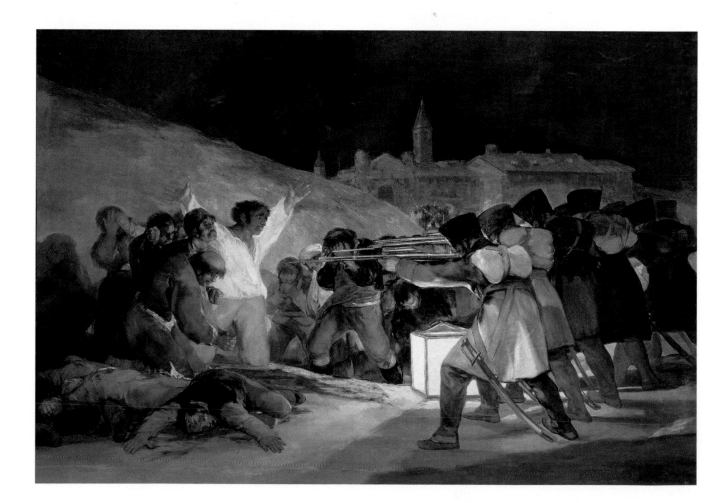

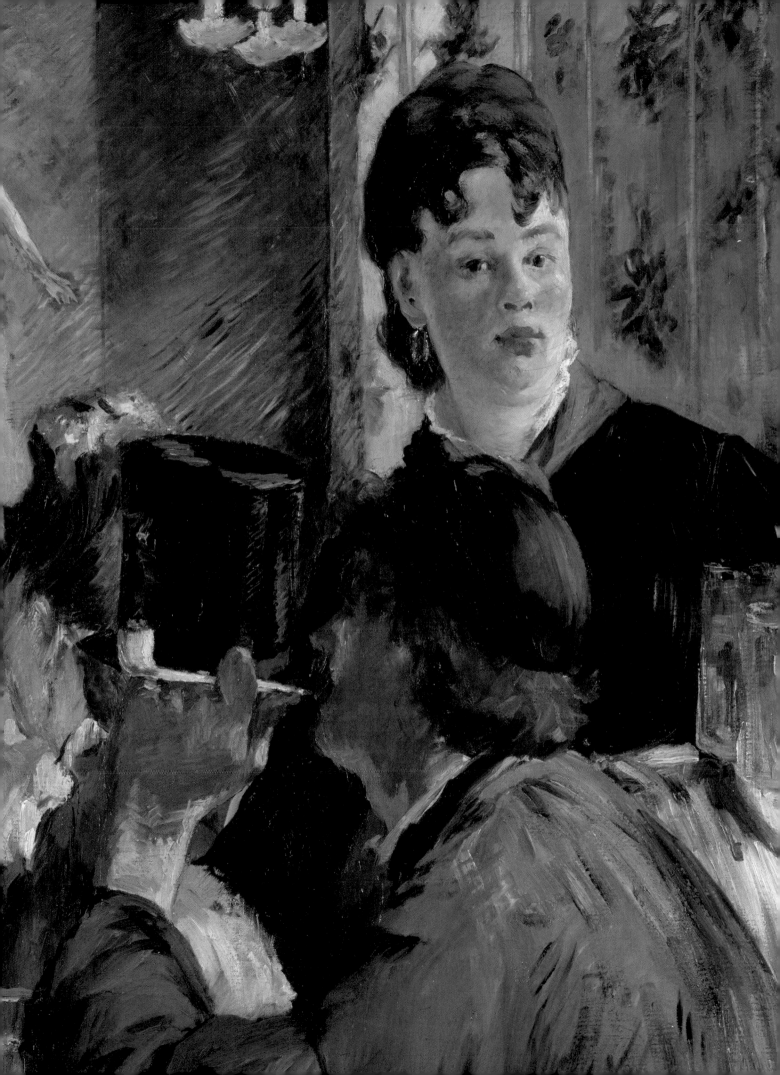

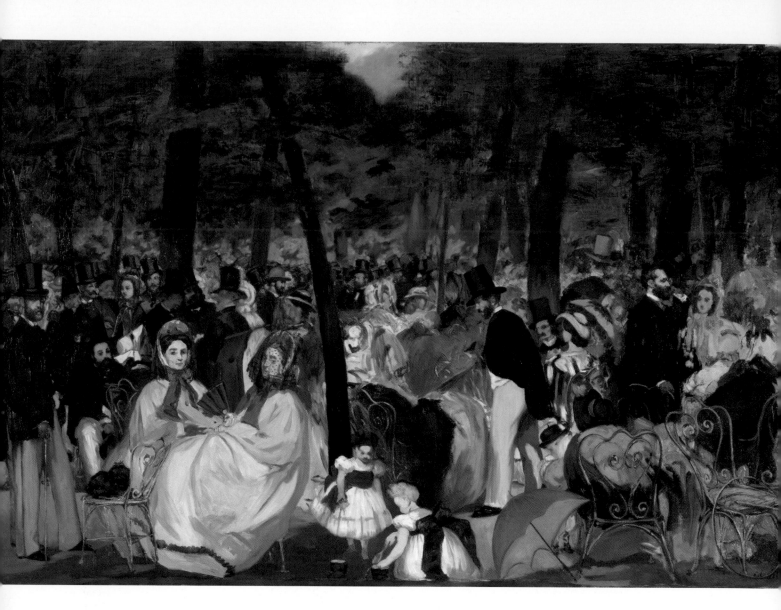

La Musique aux Tuileries.
Huile sur toile, 76,2 x 118,1 cm.
Londres, National Gallery
© The National Gallery, Londres,
dist. RMN – National Gallery
Photographic Department

LES PREMIÈRES AFFINITÉS

Dès *La Musique aux Tuileries*, son goût de la tache lumineuse, de la suggestion et de la dissolution des motifs en fragments éclatants et colorés est évident. Manet a tout de suite compris ce qu'il pouvait y avoir de moderne et de puissant dans l'inachèvement. *La Musique aux Tuileries* exploite, dans une veine très baudelairienne, la fugacité de la beauté, l'émotion produite par son caractère changeant. Mais, au-delà de cet acte de naissance esthétique fondamental, il en est un, beaucoup plus anecdotique et plus drôle, qu'il convient de noter, car il scelle une union capitale. En 1865, alors qu'*Olympia* et *Le Christ aux anges* se faisaient injurier toute la journée, on venait féliciter Manet pour des marines délicieuses, peintes avec une fraîcheur étonnante et novatrice. Mais le peintre ne comprenait pas, car il n'était pas l'auteur de ces œuvres. C'est qu'il ne s'agissait pas de lui, mais d'un jeune inconnu, dont le patronyme ne différait du sien qu'à une voyelle près : Monet. Or, avec le classement alphabétique en vigueur cette année-là, le Salon avait apposé les compositions de ce dernier aux grands morceaux tapageurs du premier. Manet en était agacé. Il crut même à une farce. Pouvait-il seulement se douter qu'il y avait là un éclat de rire du destin ? Car cette confusion joignait le sort des deux êtres, qui devinrent par la suite d'immenses amis et, au fond, elle constituait, au moins symboliquement, le binôme autour duquel devait se développer toute l'épopée de l'impressionnisme.

LE HÉRAUT DES BATIGNOLLES

Pour qu'il y ait épopée, il faut des héros, mais il faut aussi des hérauts, des chantres qui savent parler, pérorer, s'exprimer et encourager les troupes, les guider. Manet savait. On ne lui connaît certes pas de pensum théorique. On croule en revanche sous les témoignages qui évoquent ses séances au Café Guerbois et à la Nouvelle Athènes, entouré de la jeune garde des Batignolles qui, entre deux absinthes, buvait ses propos sur l'art. Parmi ceux-ci, il en est certains, absolument capitaux, que retranscrit Antonin Proust dans ses souvenirs : « Un artiste doit être spontanéiste. Voilà le terme juste. Mais pour avoir la spontanéité, il faut être maître de son art. Les tâtonnements ne conduisent jamais à rien. Il faut traduire ce qu'on éprouve, mais le traduire instantanément pour ainsi dire. On parle de l'esprit de l'escalier. On n'a jamais parlé de l'escalier de l'esprit. Que de gens cependant cherchent à le monter qui n'arrivent jamais au bout, tant il est difficile d'en gravir les marches d'un coup. Invariablement, en effet, on s'aperçoit que ce que l'on a fait la veille n'est plus d'accord avec ce qu'on fait le lendemain. » N'y a-t-il pas, là-dedans, l'exact *credo* de l'impressionnisme ?

Certes... Mais il faut bien préciser une chose. Manet prodiguait très volontiers de grands discours sur l'art. Il n'était en revanche pas un professeur. Prophète, peut-être... C'est du moins comme cela qu'on peut lire sa place tutélaire dans *Un atelier aux Batignolles*, entouré notamment de Renoir, Monet et Bazille. La seule exception, en la matière, fut Éva Gonzalès dont la courte carrière l'empêcha d'entrer pleinement dans l'histoire de l'art en général et de l'impressionnisme en particulier. Elle fut en tous les cas la grande rivale de Berthe Morisot qui, elle aussi, doit énormément à Manet. Un certain soutien artistique, d'une part, ainsi que, d'autre part, le fait d'avoir été immortalisée dans des portraits parmi les plus exceptionnels de tous les temps. Celui au bouquet de violettes, ou celui où elle apparaît voilée. Dans *Le Balcon* aussi, en 1869 – œuvre étrange dans laquelle certains la perçurent comme une « femme fatale »... Il est vrai que les relations entre Édouard et Berthe furent certainement nourries d'ambiguïtés.

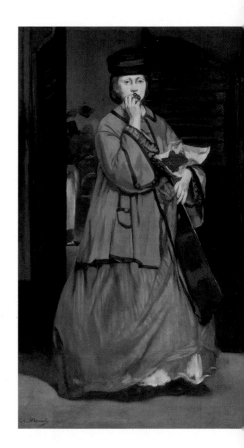

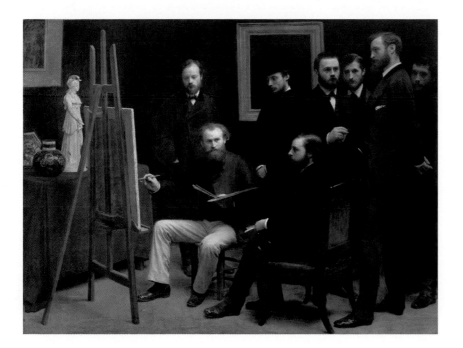

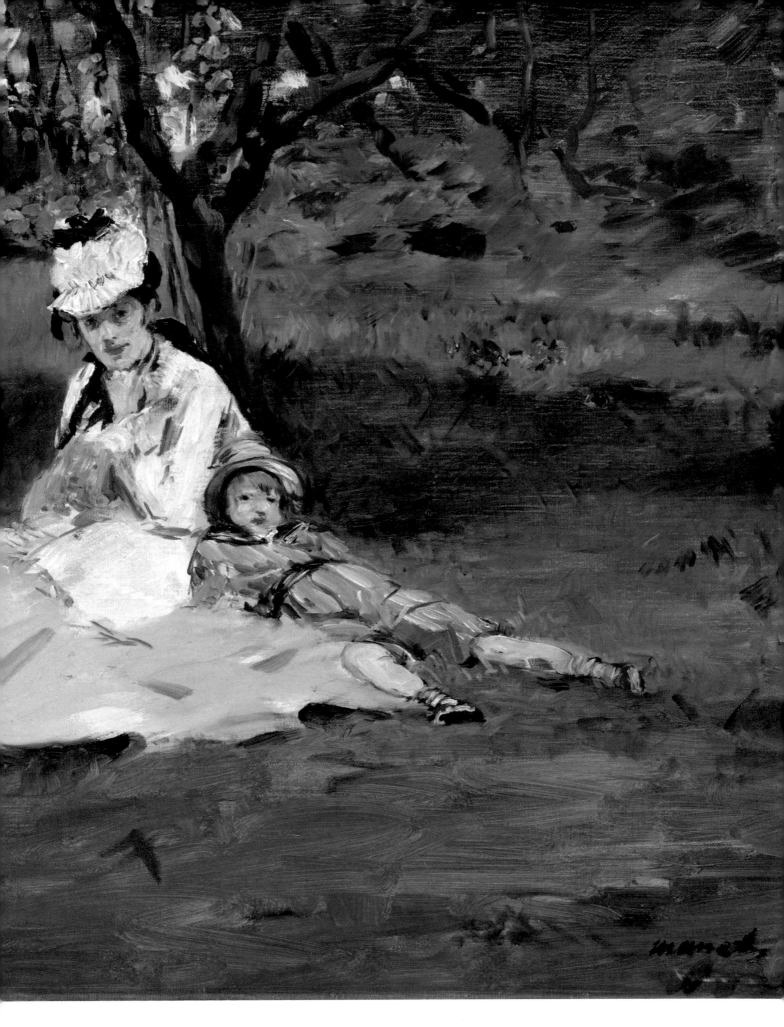

MANET EST-IL IMPRESSIONNISTE ?

EN ÉMULATION AVEC MONET

Il faut en revenir à Monet. Les réunions de café avec Manet l'ont profondément marqué et c'est lui, qui plus est, qui y fit venir Sisley, Bazille et Renoir. Il explique à ce sujet : « Rien de plus intéressant que ces causeries, avec leur choc d'opinions perpétuel. On s'y tenait l'esprit en haleine, on s'y encourageait à la recherche désintéressée et sincère, on y faisait des provisions d'enthousiasme qui, pendant des semaines et des semaines, vous soutenaient jusqu'à la mise en forme définitive de l'idée. On en sortait toujours mieux trempé, la volonté plus ferme, la pensée plus nette et plus claire. » Il ne faudrait cependant pas croire qu'entre Monet et Manet, tout fût toujours très simple. L'un guettait sans cesse le talent et l'évolution de l'autre. Alors que le plus jeune est à Argenteuil, l'aîné vient durant l'été 1874 lui rendre de nombreuses visites. Il a certes déjà – et de nombreuses fois – expérimenté la peinture en plein air, mais il la redécouvre. Monet, que Maupassant décrivit si bien dans sa quête du motif, traquant les éléments de la nature, était, comme le disait l'écrivain, un vrai « chasseur ». Manet admire cela. Et c'est également à cette période qu'il est littéralement fasciné – au point d'en tirer plusieurs tableaux – par l'atelier flottant de son compère, lequel peut regarder les sujets aquatiques au plus près, depuis son embarcation. Monet, comme on le sait, effacera peu à peu la figure de ces paysages ; Manet, pour sa part, ne va pas jusqu'à cette pureté. Il aime travailler le rapport de la nature et de l'être humain.

TOUCHE ET COULEUR

Il y a deux points d'esthétique face auxquels on est dans l'obligation de se poser la question de l'impressionnisme de Manet : la touche et la couleur. Sur ces deux aspects, et sans tomber dans le jugement hâtif, on a le sentiment que l'artiste, après avoir été l'agent d'une réflexion auprès de ses contemporains plus jeunes, en est devenu, sinon le suiveur, du moins un observateur très imprégné. Expliquons-nous : dans un premier temps, Manet joue beaucoup sur les tensions chromatiques entre gammes de blanc et gammes de noir et use (ou abuse disent

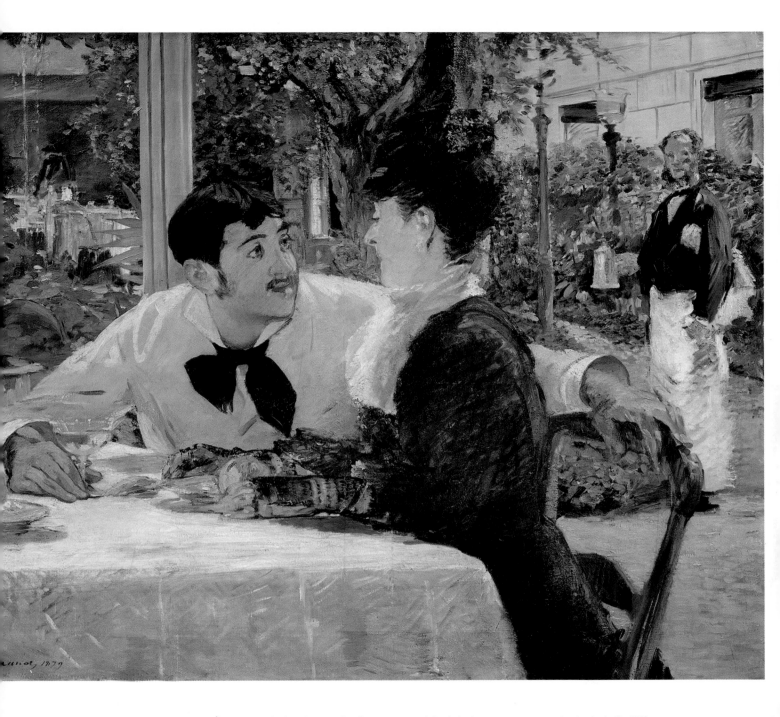

les détracteurs) d'une touche lourde en aplat. On est encore loin de la fragmenta-
tion ! Et on peut affirmer que Manet est d'abord très descriptif dans son traitement
des sujets. Cette approche révolutionnaire contribue à désinhiber les audaces de
Monet, Renoir, Pissarro, Cézanne… Or, lorsque cette constellation de peintres
arrive (au même moment) à maturité, au début des années 1870, Manet, qui a
déjà une vraie carrière derrière lui, exacerbe l'éclaircissement de sa palette et la
division fugace de sa touche. Antonin Proust explique : « Manet a légué une palette
plus claire, plus saine, une vision plus grande de la transparence des ombres que
l'on s'obstinait à voir opaque. » Mais la question se pose : le legs de ce que Paul
Mantz appelle lui-même « la note claire » aurait-il été si riche si les recherches de
l'impressionnisme n'avaient pas fait effet sur lui ? Aujourd'hui encore, le débat
demeure ouvert.

En tous les cas, Manet partagea avec les impressionnistes un destin commun
d'incompréhensions. Et quand il affirme : « Je ne souhaite à aucun artiste d'être

Au père Lathuille, 1879.
Huile sur toile, 95 x 115 cm.
Tournai, musée des Beaux-Arts.
Photo service de presse
© musée des Beaux-Arts de Tournai

MANET EST-IL IMPRESSIONNISTE ?

La Seine à Argenteuil, 1874.
Huile sur toile, 62,3 x 103 cm.
Londres, The Courtauld Gallery.
Photo service de presse
© Private Collection, on extended
loan to the Courtauld Gallery, London

loué et encensé à ses débuts. Ce serait pour lui l'anéantissement de sa personna-
lité », il pense nécessairement aux brimades – salutaires – de ses camarades des
Batignolles. Manet ne s'est pas entendu avec chacun d'entre eux. S'il partage le
style un peu aristocratique d'un Degas, par exemple, on sait en revanche qu'il avait
plus de difficulté avec Cézanne. Les deux hommes se fréquentaient, se respec-
taient, sans trop s'apprécier. Le maître d'Aix, quand il croisait son collègue dandy au
café des Batignolles, aimait jouer les rustres pour marquer leur différence. Un jour,
il lui dit : « Je ne vous serre pas la maing [sic], je ne me suis pas lavé depuis huit
jours. » Et puis, Manet, d'un tempérament nerveux, pouvait avoir la dent dure. À la
moindre contrariété, il se crispait, et parfois s'emportait violemment. En témoigne,
entre autres exemples, son duel avec Duranty, fruit d'une stupide querelle esthé-
tique. Antonin Proust rapporte encore un échange étonnant avec Monet au sujet de
Renoir. Manet lui aurait dit : « Il n'a aucun talent, ce garçon-là ! Vous qui êtes son
ami, dites-lui donc de renoncer à la peinture ! » Humeur passagère sans doute,
dont l'auteur du *Bal au Moulin de la Galette* ne pâtit pas longtemps. Renoir écrivit
en effet à Manet : « Vous êtes le lutteur joyeux, sans haine pour personne, comme
un vieux gaulois ; et je vous aime à cause de cette gaieté même dans l'injustice. »

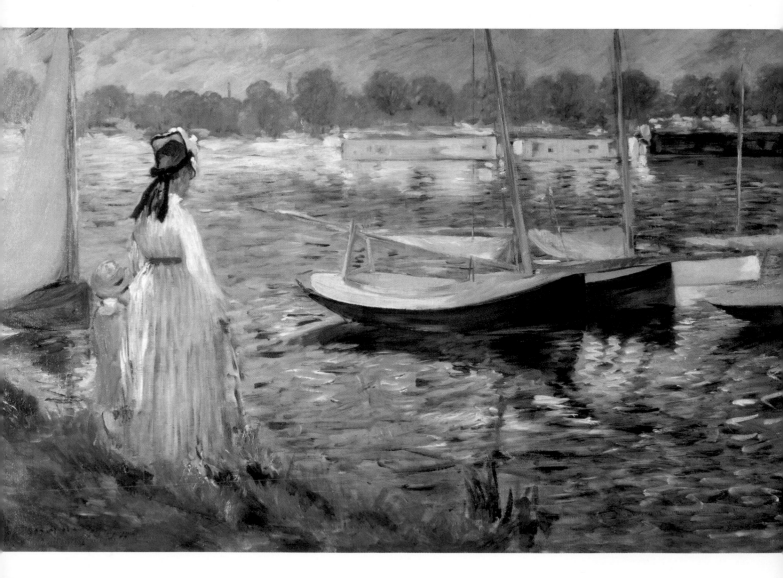

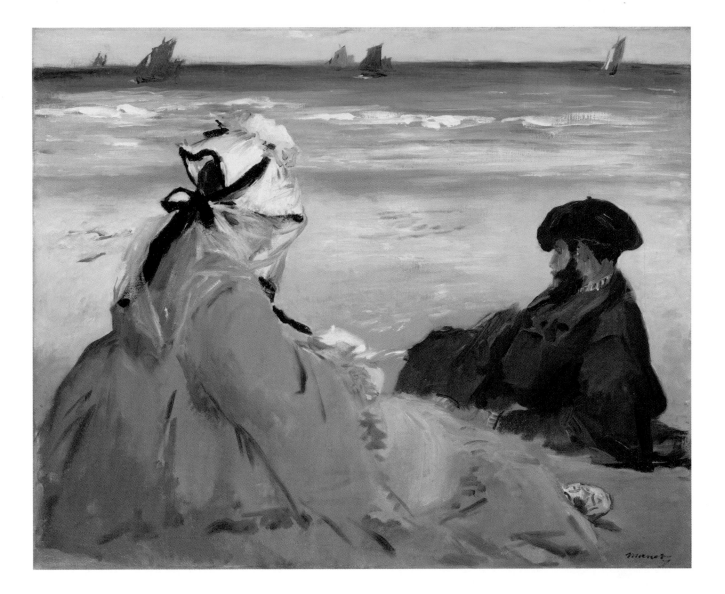

MANET, L'HOMME CHARNIÈRE ?

Enfin, on ne peut aborder le problème de la classification de la peinture d'Édouard Manet sans convoquer deux autres termes auxquels le lie l'historiographie. Deux termes d'autant plus fascinants qu'ils sont – au moins en apparence – à l'opposé l'un de l'autre : le réalisme et l'abstraction. Par le choix de ses sujets et par les effets de matière qu'il ose pour les traiter, l'artiste conduit un début de carrière (qu'on regarde par exemple *Le Buveur d'absinthe* ou *La Chanteuse des rues*) qui l'apparente à la mouvance réaliste de Courbet. Celui-ci avait d'ailleurs volontiers la dent dure contre un homme qu'il savait être un rival redoutable. Le trajet de Manet peut aussi s'appréhender comme une progressive mise à distance de ce premier style à dessein d'aller vers davantage d'atomisation. Or, cette atomisation spontanéiste et impressionniste porte en germe la radicalité de l'abstraction. Manet regarde le monde, Manet regarde la vie, mais il observe aussi beaucoup la toile et pense, dans son art, ce que sont, essentiellement, l'acte de peindre et la peinture. Dans son *Évasion de Rochefort* (voir p. 64), la ligne d'horizon est si haute que les deux tiers du tableau sont exclusivement consacrés aux effets des virgules de bleu, de blanc, de vert, rythmant l'image au-delà de toute dimension historique ou anecdotique. Manet, qu'il fût impressionniste ou pas, est donc assurément l'homme charnière. Ce qu'il convient sans doute d'appeler, en effet, « l'inventeur du moderne ».

Sur la plage, 1873. Huile sur toile, 59,6 x 73,2 cm. Paris, musée d'Orsay.
Photo service de presse
© RMN (musée d'Orsay) – P. Schmidt

Les natures mortes ou la sémantique de l'objet

« Un peintre peut dire tout ce qu'il veut avec des fruits ou des fleurs », révélait Manet, dont l'un des modèles en ce domaine était Chardin. Qu'ils aient été disséminés dans ses compositions et portraits, les rehaussant de leurs formes ou de leurs couleurs, ou peints pour eux-mêmes, les objets sont omniprésents dans son œuvre.

Nous sommes en 1861. Manet a 29 ans, et son *Chanteur espagnol*, qui remporte une mention honorable au Salon, est son premier succès. « Caramba ! », s'exclame Théophile Gautier. Voilà un *guitarero* qui ne vient pas de l'Opéra-Comique. » L'œuvre, « peinte en pleine pâte d'une brosse vaillante », témoigne déjà de la touche enlevée et de la liberté de l'artiste, qui rompt avec l'esthétique classique prônée par l'Académie des beaux-arts. Mais elle montre aussi le goût précoce de Manet pour la nature morte. Aux pieds du *Chanteur*, le peintre a placé une jarre en terre cuite et deux oignons que n'aurait sans doute pas reniés Velázquez. Présenté au Salon la même année, *M. et M^me Manet*, un portrait mélancolique et austère de ses parents, confirme cette prédilection naissante. Dans cette harmonie de tons sombres et de noirs profonds, se détache un chatoyant panier débordant de fils de laine aux couleurs éclatantes, unique touche bigarrée du tableau.

LES OBJETS, ATTRIBUTS D'UNE PERSONNALITÉ

Certes, à l'époque, la nature morte jouit d'un engouement nouveau. La redécouverte de l'art de Chardin donne du lustre à ce genre considéré comme mineur, ou, au mieux, comme décoratif. Mais Manet est l'un des premiers à lui accorder autant d'importance. Pour lui, il s'agissait de la « pierre de touche du peintre ». « Il faut être de son temps, faire ce que l'on voit, sans s'inquiéter de la mode », affirmait-il. Subjugué par la virtuosité de Chardin, et par l'exemple des Hollandais et des Espagnols du Siècle d'or, il s'ingénia à introduire toutes sortes d'objets inanimés dans ses toiles. Ses portraits, notamment, leur réservent une place de choix. Un bouquet de violettes et une orange à demi pelée font leur apparition dans la *Femme au perroquet* (1866), une carafe et un citron parachèvent le portrait de Théodore Duret (1868), et une pile de livres s'amoncelle sur un tapis brodé au côté de son ami Zacharie Astruc (1866). Ces accessoires prennent parfois une place aussi importante que le modèle, comme dans le portrait d'Émile Zola,

Portrait de Théodore Duret, 1868. Huile sur toile, 46,5 x 35,5 cm.
Paris, Petit Palais – musée des Beaux-Arts de la Ville de Paris
© Petit Palais – Roger-Viollet

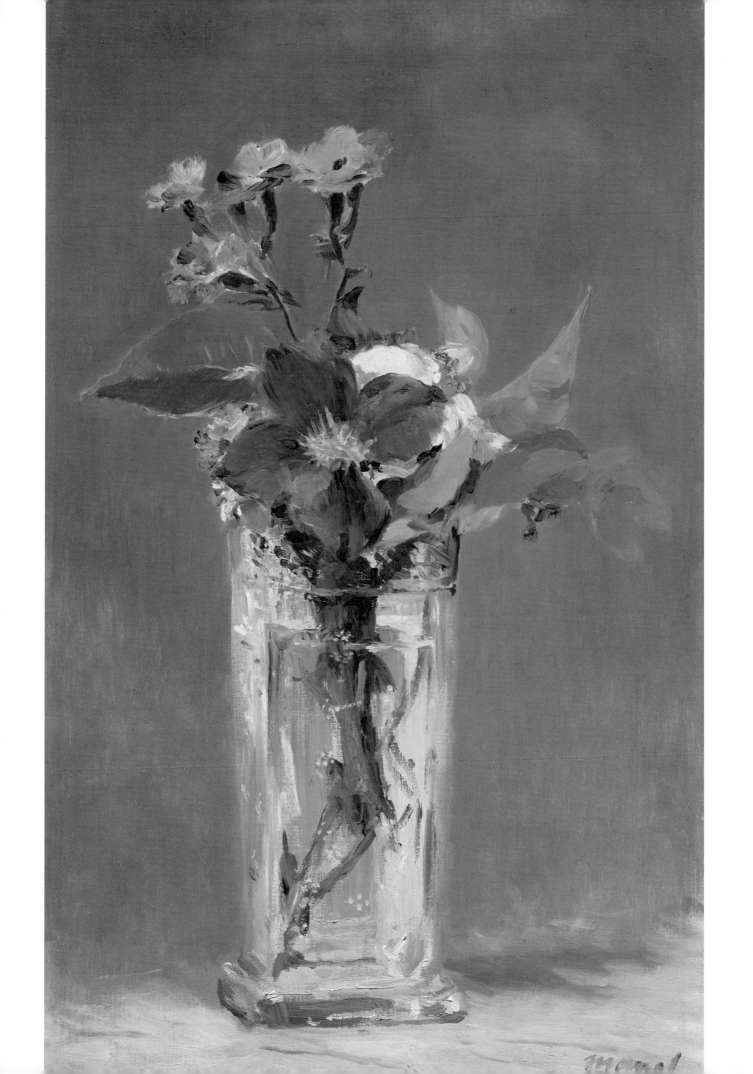

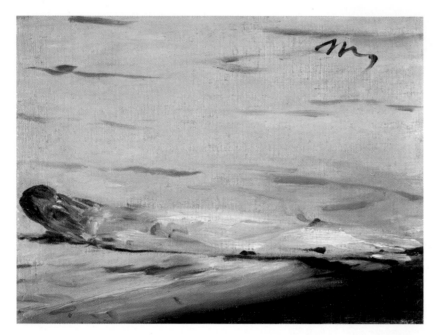

où les livres, gravures, estampes et le paravent japonais (qui évoquent les goûts et les combats esthétiques de l'écrivain) ont audacieusement envahi la composition. Souvent emblématiques de la personnalité du modèle, ces objets n'ont parfois d'autre utilité que leur pouvoir chromatique. Le citron, unique tache de couleur vive dans un camaïeu de teintes sombres, permet par exemple à Manet d'éclairer le portrait de Théodore Duret. « Évidemment le tableau tout entier gris [...] ne lui plaisait pas. Il lui manquait les couleurs [...], il les avait ajoutées ensuite, sous la forme de nature morte », raconta par la suite le journaliste et critique d'art.

La nature morte joue aussi un rôle essentiel dans les grandes toiles des années 1863, à commencer par *Le Déjeuner sur l'herbe*, où un panier de victuailles, négligemment renversé sur les vêtements d'une des baigneuses, occupe le premier plan et compose un magistral morceau de peinture. De la même année date *Olympia*, et Zola semble au plus proche de la pensée du peintre lorsqu'il écrit : « Il vous fallait des taches claires et lumineuses, et vous avez mis un bouquet ; il vous fallait des taches noires, et vous avez placé dans un coin une négresse et un chat. »

DE LA CONCISION EN ART

Parallèlement à ces compositions ambitieuses, ou aux somptueuses tables dressées à la mode hollandaise, Manet appréciait aussi les compositions plus modestes. « La concision en art est une nécessité et une élégance », estimait-il. Simples branches de pivoines coupées,

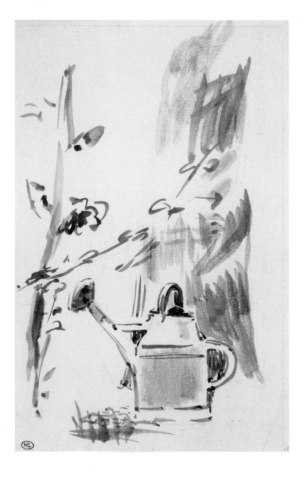

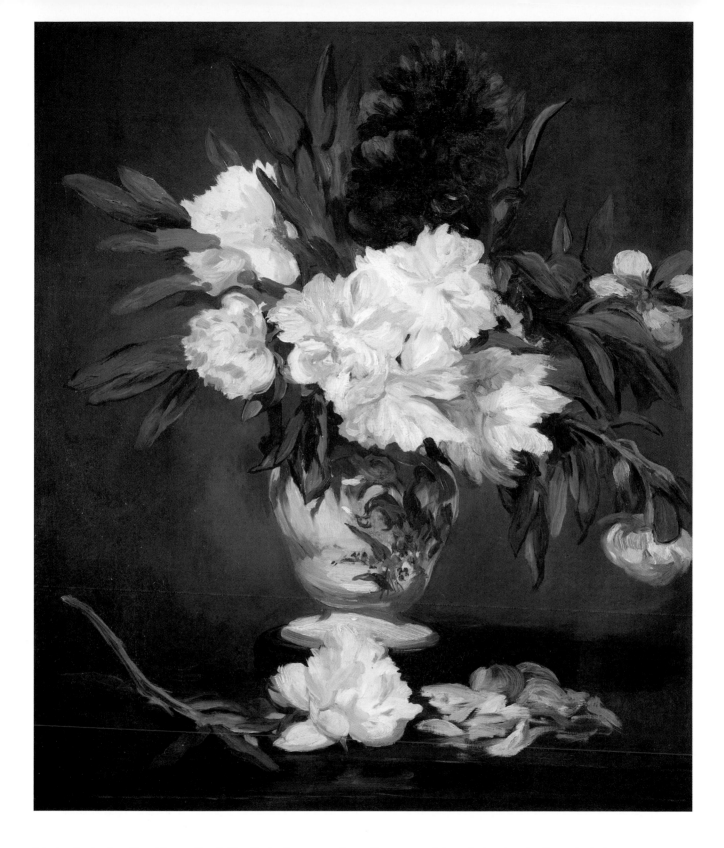

brioche piquée d'une fleur à la manière de Chardin, jambon sur un plat en argent, citron trônant dans son assiette en étain : il offre dans ces petits tableaux une vision sobre et intime – mais non moins virtuose – de la nature morte. La plus étonnante de ces compositions resserrées autour d'un objet est sans doute la célèbre *Asperge* (1880) du musée d'Orsay. Il fallait en effet toute la hardiesse de l'artiste pour donner une présence à ce légume esseulé et pâlichon, et le métamorphoser en une harmonie subtile de mauves et de gris. « Un peintre peut dire tout ce qu'il veut avec des fruits ou des fleurs et même des nuages.

Vous savez, j'aimerais être le saint François de la nature morte », confiait-il à Ambroise Vollard. Au soir de sa vie, malade et reclus, il peignit avec la même passion les fleurs fraîchement cueillies de son jardin, qu'il disposait dans des vases de cristal laissant voir l'entrelacement des tiges. « Je voudrais les peindre toutes, disait-il. Je ne parle pas des fabriquées, mais des autres, les vraies. » Lilas blancs et mousseux, roses épanouies et lumineuses, œillets veloutés et clématites : se détachant sur un fond gris ou noir, ses ultimes bouquets sont une ode à la vie. Éva Bensard

MANET
ET SES MUSES

Des plus célèbres tableaux, tels *Olympia* ou *Le Balcon*, à des toiles plus intimistes, les femmes traversent tout l'œuvre de Manet. Dans ces innombrables figures féminines se lit l'évolution stylistique du peintre, de sa période espagnole à ses ultimes pastels. Surtout, ces images font voler en éclats les modèles que Manet regardait à ses débuts, et ancrent peu à peu les femmes de ce temps dans la modernité qu'elles revendiquaient elles-mêmes.

Par Emmanuelle Amiot-Saulnier

M ANET était connu pour sa séduction naturelle, et son goût pour les femmes. Mais la femme fut bien plus qu'un objet d'attention ; elle fut la muse par excellence, l'inspiratrice. Aux jours d'épuisement, alors qu'il est déjà malade, l'artiste y est toujours sensible, comme le note l'un de ses amis : « Depuis 1878, Manet souffrait physiquement par crises, mais moralement sans arrêt. [...] Chose curieuse, la présence d'une femme, *n'importe laquelle*, le remettait d'aplomb [1]. » L'attrait de la conversation légère, des raffinements de la toilette féminine, étaient au cœur de cet intérêt ; mais la muse elle-même n'est-elle pas toujours femme dans les représentations allégoriques de l'inspiration ?

MODÈLES OU COURTISANES, AUSSI BELLES QUE VÉNUS

Manet, pourtant, n'allait pas systématiquement vers des types de beautés faciles ou éthérées. En témoignent les premiers portraits : de la maîtresse de Baudelaire, la brune et piquante Jeanne Duval, à *Lola de Valence*, cette danseuse de la troupe de Mariano Camprubi qui se produisait au Théâtre royal de Madrid et triomphe à Paris en 1862, ils sont ceux de femmes de caractère. En accord avec le goût espagnol qui rayonne sur les années de jeunesse, la danseuse est campée dans la même pose que celle de la *Duchesse d'Albe*, de Goya. Le choix d'une beauté est donc aussi une affaire de peinture. Nous retrouvons cette même force dans *Gitane à la cigarette*, portrait sans doute découpé dans une scène plus vaste : la pose bien campée, l'air de liberté et d'aisance, jusqu'à la composition taillée dans le vif

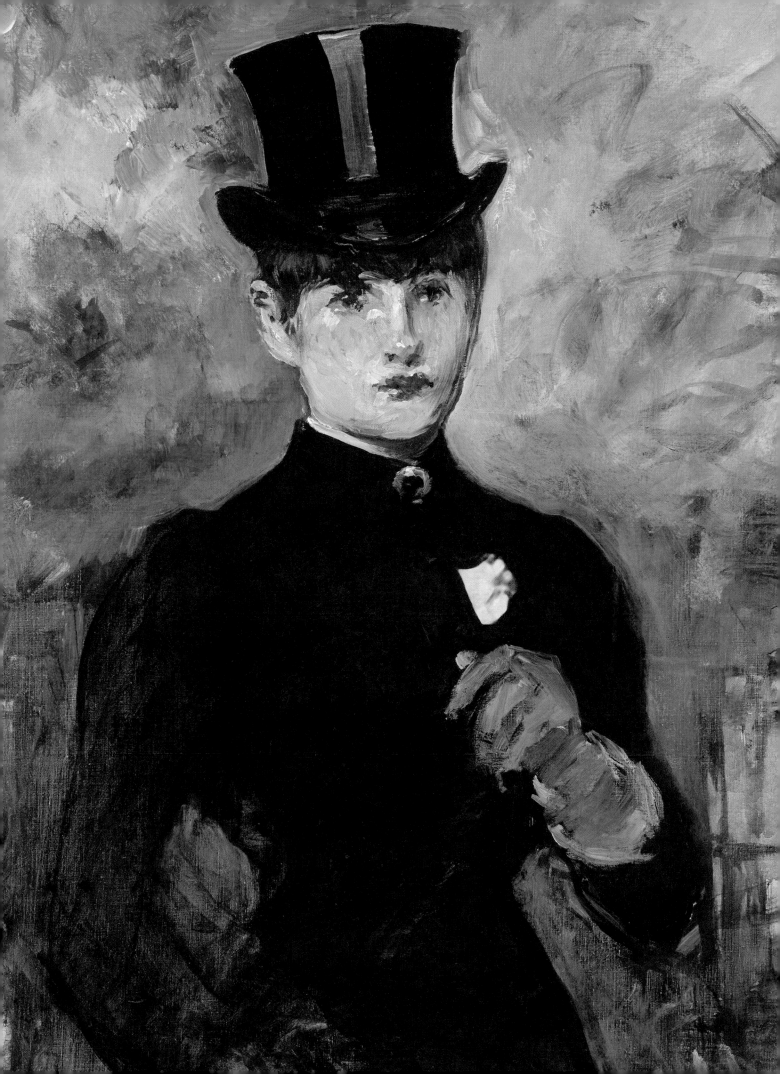

MANET ET SES MUSES

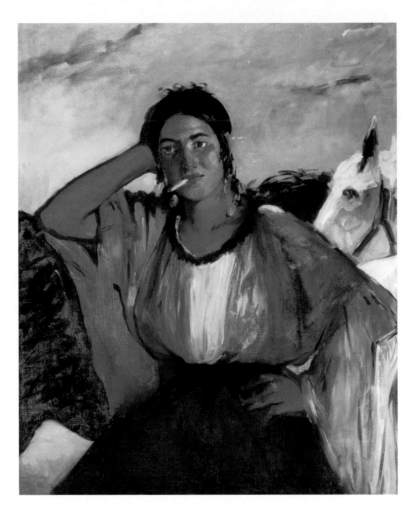

1. Prins, cité par F. Cachin, *Manet*, Paris,
éditions du Chêne, 1990, p. 24.
2. Cachin, 1990, p. 36
3. Valéry, cité dans *Manet*, Paris,
Galeries nationales du Grand Palais,
1983, p. 175.
4. Thoré-Bürger, cité dans *Manet*, 1983,
p. 176.

et la présence des chevaux brossés vigoureusement, témoignent de cette pre-
mière attirance du jeune homme pour un certain romantisme. La belle Victorine
Meurent elle-même, le modèle favori de ces années de conquête, fut choisie pour
« son aspect original et sa manière d'être tranchée [2] ». De *La Chanteuse des rues*
au *Déjeuner sur l'herbe* et à la belle *Olympia,* Victorine irradie la fraîcheur de ses
18 ans, affiche sa blondeur de Rubens, aux formes charnues et non idéalisées.
Au-delà des scandales, en partie voulus par le peintre, *Olympia* (voir p. 8) fascine
par sa capacité à rendre de chair le plus absolu des types : celui de la Vénus,
formulé par Titien et repris par Goya. Qualifiée de « vestale bestiale » jusque dans
la première moitié du XXe siècle [3], elle choque les esprits par la trivialité de sa
situation sociale autant que par la forte présence de la matière, chair et peinture.
Olympia est la peinture faite femme, et son créateur soulève à ce titre toutes les
protestations : « Son vice actuel est une sorte de panthéisme qui n'estime pas
plus une tête qu'une pantoufle, qui parfois accorde même plus d'importance à un
bouquet de fleurs qu'à la physionomie d'une femme. [4] » Le grand critique roman-
tique auteur de ces lignes souligne ce qui fut le grand scandale associé à Manet,
suggérant par là même que les femmes de son œuvre n'étaient pas douées de
plus d'esprit qu'une pantoufle ou qu'un bouquet de fleurs. Or, il n'en est rien :
Manet, jouant avec la tradition et la métamorphosant pour peindre des femmes
modernes, est aussi capable d'être un portraitiste de l'âme.

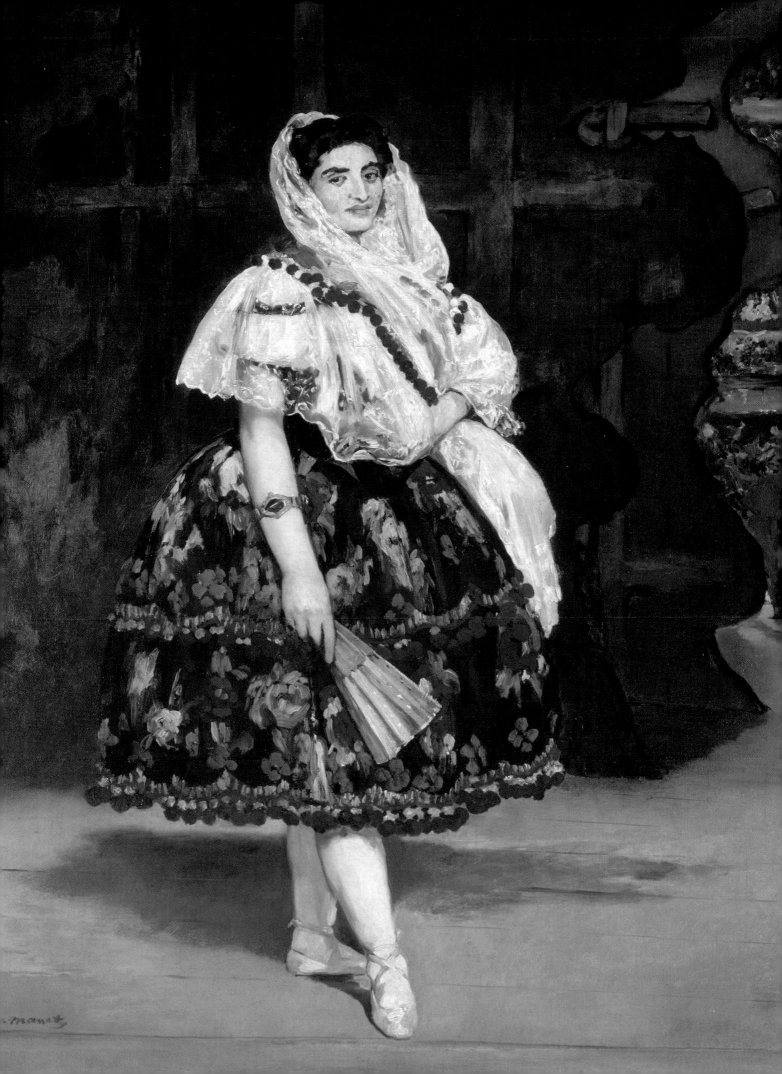

MANET ET SES MUSES

BERTHE ET ÉVA

Les multiples et magnifiques portraits de Berthe Morisot, qui deviendra sa belle-sœur par ses manigances, montrent combien ce peintre de la chair était capable de saisir une âme de feu. Du *Balcon* (voir p. 3) au portrait intitulé *Berthe Morisot au bouquet de violettes* (en couverture), nous sommes frappés par l'ardeur d'un regard et de traits qui attirent comme un aimant, au point que la foule, fascinée par cette beauté brune et presque espagnole (Goya, à nouveau, n'est pas loin), parle de « femme fatale ». Les historiens de l'art iront jusqu'à la comparer à quelque héroïne de roman russe, chez laquelle la mélancolie se mêle au bouillonnement intérieur. De fait, ce visage mobile fit couler bien de l'encre, allant jusqu'à faire supposer que la mélancolie de son regard devait quelque chose à un sentiment qui ne trouva d'exutoire que dans le mariage avec le frère de l'homme qu'elle aimait. Rien ne permet de le prouver, hormis cette connivence évidente entre le maître et la disciple, mais la nature même des rumeurs indique combien, au-delà du rendu des chairs et du satin des pantoufles, Manet était aussi le peintre de l'âme.

Il attisa d'ailleurs, dans un jeu insouciant et cruel, les feux de ce cœur sensible, en faisant le portrait de sa rivale, Éva Gonzalès, à son chevalet. Ce portrait inhabituel au XIXe siècle révèle combien Manet tenait en estime ses jeunes élèves : peu de femmes sont ainsi représentées, en artistes, à un moment où tenir les deux rôles tenait

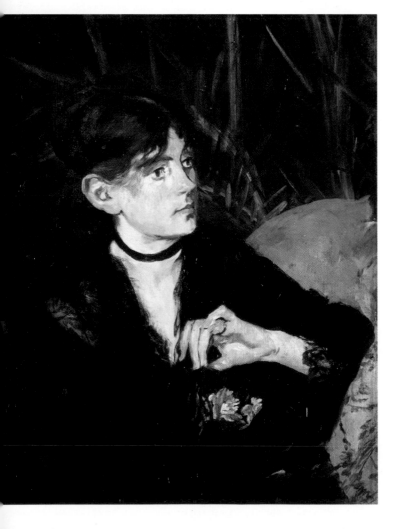

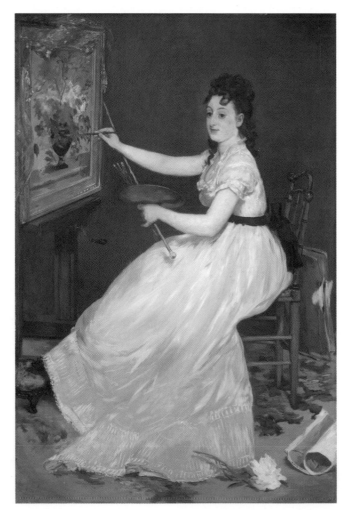

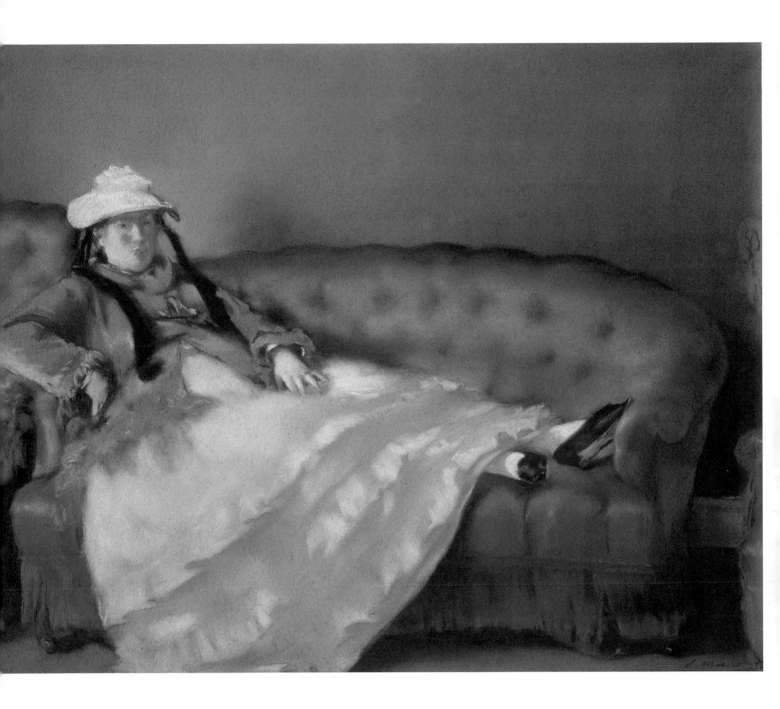

encore de la gageure. D'ailleurs, Éva Gonzalès est toute à la peinture d'un bouquet de fleurs, ce qui convient bien, dans les esprits de ce temps, à la nature féminine.

Dans ce contexte, les portraits de famille sont relativement peu nombreux, mais toujours touchants, et expriment une vraie complicité avec celle qui fut la *Nymphe surprise* (voir p. 21) de ses jeunes années, et qui devint *Madame Manet au canapé bleu*. Même dans sa familiarité un peu cocasse, ce petit portrait au pastel, réalisé peut-être en rivalité avec Renoir représentant Camille, la jeune épouse de Monet, exprime l'entente avec celle qui était autant douée de bonté que de sens artistique, une merveille qui ne devait pas exister, selon les mots de l'ami Degas, bien connu pour sa misogynie. Dans le même type de dialogue entre le maître et ses jeunes admirateurs, *La Famille Monet au Jardin* (voir p. 34-35) figure Mme Monet avec son fils, tandis que le peintre s'est mis à ses pinceaux dans un moment de jeu et de rivalité avec Renoir, révélant tous les liens qui unissaient le groupe des impressionnistes à Manet lui-même. C'est autant une petite scène de vie en famille que la démonstration de ses capacités à saisir une physionomie sur le vif, en plein air.

Madame Manet au canapé bleu, 1874.
Pastel sur papier marouflé sur toile,
65 x 61 cm. Paris, musée d'Orsay
© RMN (musée d'Orsay) –
J.-G. Berizzi

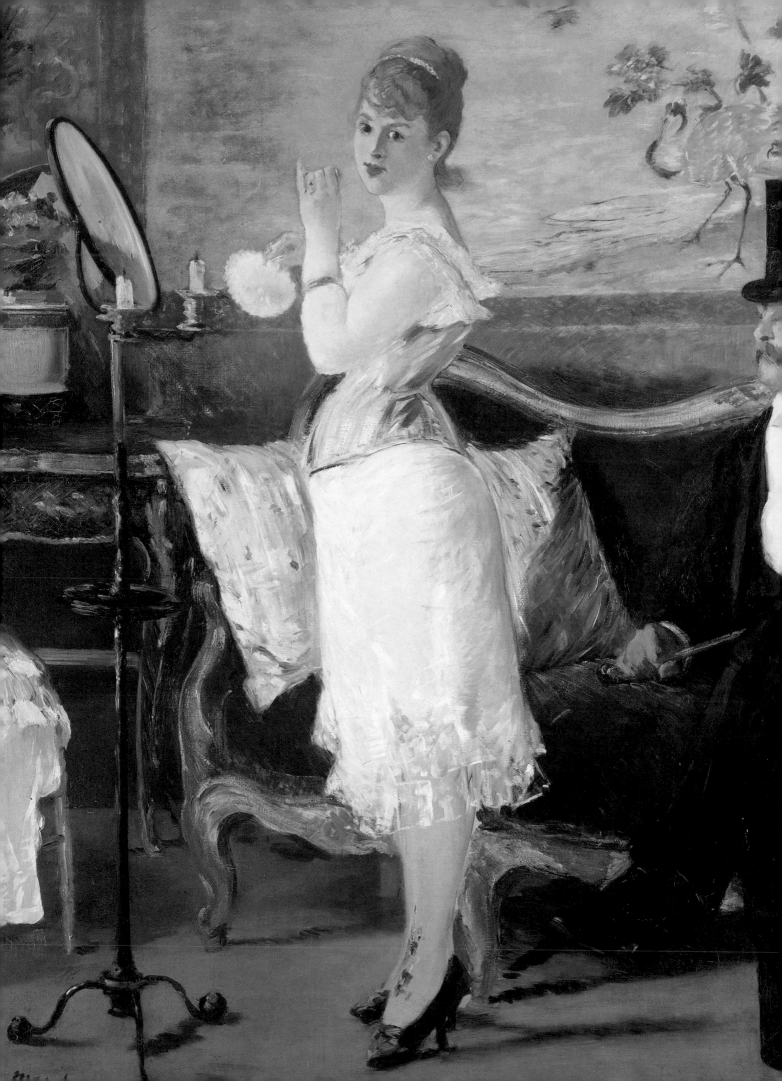

LA MUSE DES TEMPS MODERNES

Les liens d'amitié et d'estime qui lient Manet au groupe des jeunes Indépendants, comme la presse les nomme alors, changent sensiblement son approche du corps féminin, dans un dialogue qui est une émulation plus qu'une rivalité – n'en déplaise à Degas, qui affirmait que Manet les imitait. La beauté moderne des femmes se déploie alors, libérée des jeux avec la tradition, et affiche son indépendance, son aptitude à exister et à rayonner de ses feux propres. *Nana* apparaît à cet égard emblématique : trois ans avant l'édition du livre de Zola, la belle jeune femme en jupons blancs et corset bleu se tient droite devant sa glace, dans un intérieur bourgeois contemporain, et, tout occupée à se farder, glisse un œil noir et coquin dans la direction du spectateur (ou du peintre). C'est, peut-être plus encore qu'*Olympia,* une déclaration d'indépendance, sinon de guerre. Par son absence de distance physique et temporelle, par la présence du galant en costume et haut-de-forme, par les vêtements laissés négligemment sur une chaise sur le bord gauche du tableau — qui suggèrent quelque déshabillage ou habillage, ce qui revient au même —, la belle avait tout pour susciter la fureur et le refus du jury du Salon de 1877 : « Des nymphes s'offrant à des satyres, très bien. Une jolie femme en déshabillé, défendu [5]. » Manet rageur ne pouvait néanmoins ignorer qu'en faisant cela, il retirait à ces défenseurs de la vertu toute possibilité de maquiller leurs tendances grivoises sous des dehors convenables. En un mot, il démasquait l'hypocrisie bourgeoise de son temps. Il en révélait les dessous frivoles à grandes touches prestes, dans une couleur claire et en grand format. La cocotte avait fini de se parer des attributs de Vénus : elle l'avait remplacée ! Elle osait de plus revêtir un éclat impressionniste. Devant le refus des censeurs, Manet osa exposer l'œuvre dans la devanture d'un magasin de mode du boulevard des Capucines, lui qui avait toujours voulu lutter sur le terrain du Salon. Ce fut un scandale, et donc un vrai succès. L'année précédente, déjà, il avait exposé dans son atelier les tableaux refusés, et avait envoyé des cartons d'invitation portant sa devise : « Faire vrai, laisser dire ». Un an plus tard, sa popularité s'accrut grâce à celle du lieu de l'exposition ; Degas lui-même put ironiser : « Vous êtes aussi connu que Garibaldi [6] ! »

Dans cette recherche d'expériences nouvelles, Manet passe de la chambre élégante des courtisanes aux cafés des quartiers populaires de Paris. C'est avec Caillebotte et Degas qu'il dialogue dans sa série de toiles consacrée à ces cafés, de *La Prune* au tableau intitulé *Au Café* (1878, Winterthur, coll. Oscar Reinhart), qui mettent en scène la vie de l'époque, dans une facture moderne. Mais ce n'est pas seulement le bonheur de vivre qui éclate en ces œuvres. C'est aussi la solitude dans la foule, la lassitude de corps fatigués, le vice de l'alcool qui atteint jusqu'aux femmes des milieux populaires. Degas, cependant, donne dans *L'Absinthe* (1876, Paris, musée d'Orsay) une vision plus noire et plus défaite encore, dans la débâcle du petit matin, devant une glace de café où deux êtres assis et s'ignorant sont

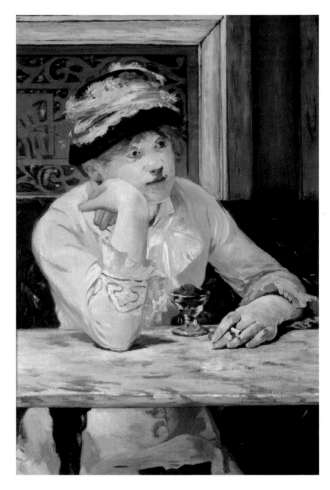

La Prune, 1878.
Huile sur toile, 73,6 x 50,2 cm.
Washington, National Gallery of Arts
© Photo Josse – Leemage

PAGE DE GAUCHE
Nana, 1877.
Huile sur toile, 150 x 116 cm.
Hambourg, Hamburger Kunsthalle
© BPK, Berlin, dist. RMN

5. Manet cité par F. Cachin, 1990, p. 122.
6. Cité par F. Cachin, 1990, p. 23.

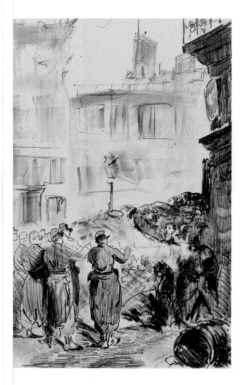

La Barricade, 1871-73.
Lithographie. Paris, Bibliothèque
nationale de France © BnF

PAGE DE DROITE
La Barricade, 1871.
Lavis et aquarelle, 46,2 x 32,5 cm.
Budapest, Szépmüvészeti Múzeum
© Photo Josse – Leemage

LE PEINTRE DE L'ANNÉE TERRIBLE

Manet fit montre d'un intérêt peu commun pour les événements politiques et historiques contemporains, s'interrogeant sur la façon de les transcrire en peinture ou en gravure. Ceux de l'année 1871, en particulier, lui donnèrent matière à réflexion, et suscitèrent la création d'œuvres inspirées non seulement par le Siège et la Commune de Paris, mais aussi par d'autres épisodes de l'histoire contemporaine, dont l'exécution en 1867 de Maximilien de Habsbourg-Lorraine, alors empereur du Mexique.

Par Bertrand Tillier, *professeur d'histoire de l'art contemporain à l'université de Bourgogne*

Dès 1867, Zola saluait en Manet un « peintre dans le monde ». Le critique avait perçu la sensibilité de l'artiste pour l'histoire de son temps, derrière la fugacité de l'actualité. Les événements brefs et convulsifs du Siège et de la Commune de Paris fournirent à l'artiste l'occasion d'expériences fortes et inédites. Comme Degas ou Bazille qui furent volontaires dans la Garde nationale, Manet resta dans la capitale pour participer à sa défense, avec l'ambition d'être à la fois un acteur et un témoin. À sa femme réfugiée en province, il écrivait : « Mon sac de soldat est, en même temps, pourvu de tout ce qu'il faut pour peindre, et je vais bientôt commencer à faire quelques études d'après nature. Ce sera des souvenirs qui auront quelque jour du prix. » D'abord canonnier volontaire, il passa ensuite à l'État-major, où il fut chargé d'inspecter les positions. « On va sur les hauteurs voir se dérouler l'action comme si l'on était à un spectacle », confiait-il. L'artiste ne produisit guère de croquis et seulement quelques pochades – des paysages enneigés des environs de Paris –, consignant surtout sa participation aux opérations dans sa correspondance. En effet, s'il souhaitait « tout voir », Manet ne parvint pas à

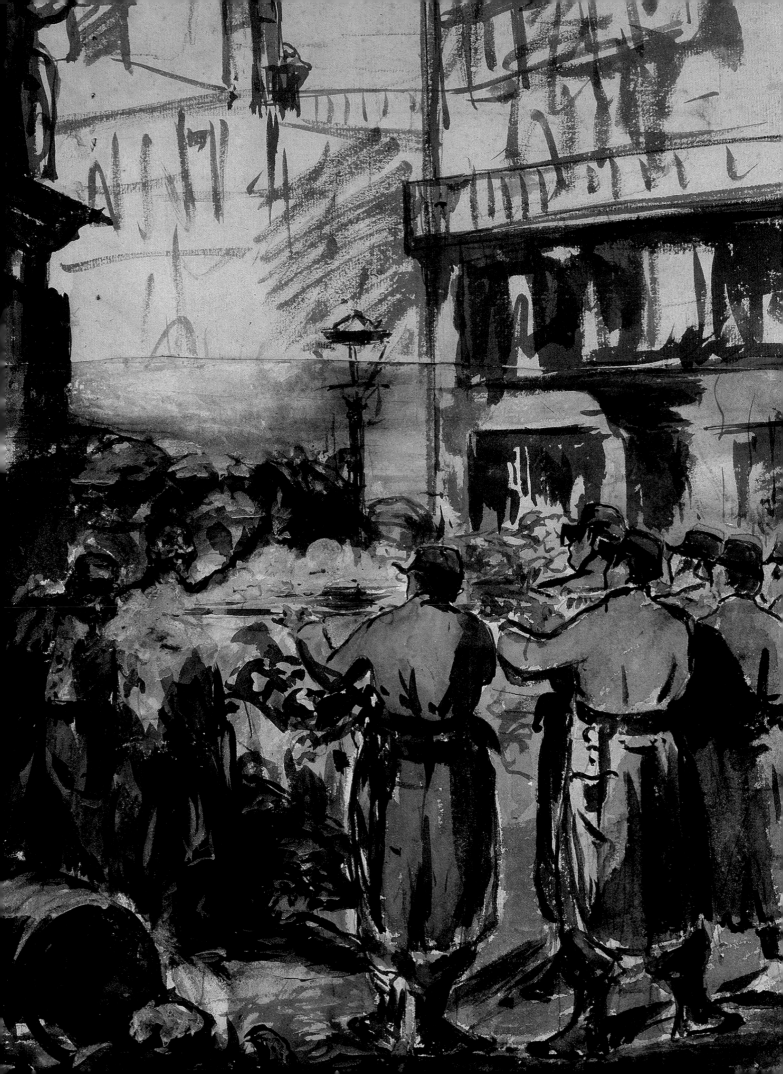

LE PEINTRE DE L'ANNÉE TERRIBLE

représenter directement les événements. Significativement, il ne donna du Siège qu'une eau-forte ultérieure, *La Queue devant la boucherie* (1871), consacrée aux privations alimentaires des Parisiens. « On mange de l'inconnu », disait alors Victor Hugo pour qualifier cette période de famine où chats, chiens et rats étaient devenus comestibles. Manet évita cette veine triviale et sensationnaliste exploitée par tant de graveurs, préférant se concentrer sur la cohue des parapluies montant à l'assaut de l'étal invisible protégé par une baïonnette dérisoire, tout en s'attachant à moduler des valeurs plastiques.

LE CHOC DE L'HISTOIRE CONTEMPORAINE

Après la capitulation de Paris, fin janvier 1871, Manet quitta la capitale pour Oloron-Sainte-Marie, où il rejoignit les siens, puis Bordeaux et Arcachon. Il paraît avoir caressé quelques projets de paysages et de marines, dont le détourna l'actualité

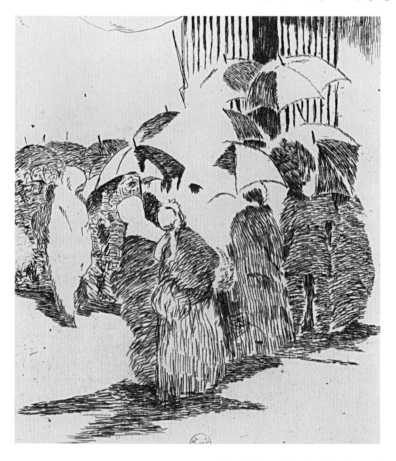

La Queue devant la boucherie, 1871. Eau-forte. Paris, Bibliothèque nationale de France © BnF

politique, complexe et changeante, électrisée par la proclamation de la Commune, le 18 mars. Les événements parisiens captèrent toute son attention. Dans une lettre au graveur Félix Bracquemond, il ne cacha pas son inquiétude quant à l'instauration compromise d'une République qui, à ses yeux, était pourtant l'unique régime capable de redresser le pays. Il s'en prit violemment aux communards – ces « gens qui vont tuer dans l'opinion publique l'idée juste qui commençait à s'y faire que le seul gouvernement des honnêtes gens, des gens tranquilles, intelligents était la république ». Depuis Arcachon, dans l'attente de pouvoir regagner Paris, Manet et sa famille remontèrent la côte Atlantique, en passant par Royan, Rochefort, Saint-Nazaire et Le Pouliguen, avant de rallier Tours. Léon Leenhoff, le fils de l'artiste, se souviendra des conditions de ce long périple et du retour à Paris sans cesse différé : « [...] il n'a pas peint. Nous attendions toujours la fin de la Commune. » Comme nombre de Parisiens, Manet semble avoir regagné la capitale après la Semaine sanglante, c'est-à-dire durant les derniers jours de mai ou début juin 1871. La mère de Berthe Morisot le confirme dans une lettre à sa fille : « C'est à ne pas croire à de pareilles folies, on se frotte les yeux en se demandant si on est bien éveillé... Tiburce a rencontré deux communeux au moment où on les fusille tous, Manet et Degas ! Encore à présent, ils blâment les moyens énergiques de la répression. Je les crois fous. » Plusieurs proches de Manet ont témoigné de son état dépressif pendant l'été 1871, de sa grande nervosité et de ses positions extrêmes. L'artiste ne retenait désormais de la Commune que le déchaînement de haine final et la violence de la répression versaillaise. Manet ne sut pas comment se positionner face à cet événement, envers lequel il était tantôt hostile, tantôt compatissant.

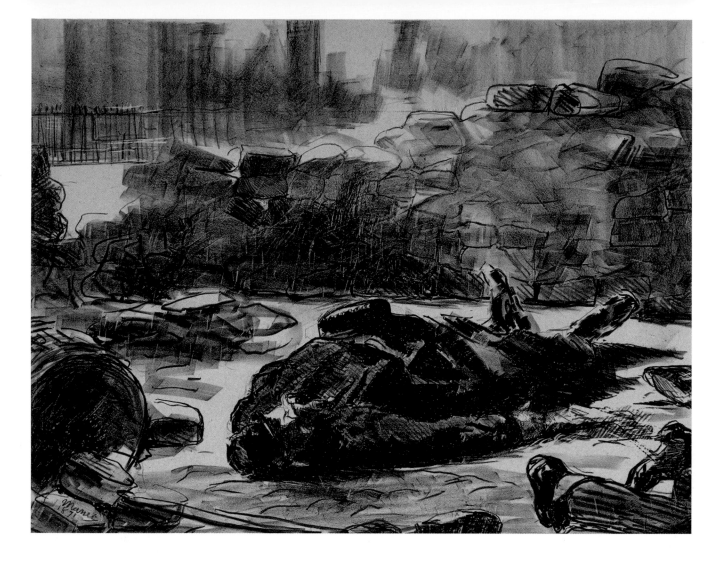

COMMENT TRANSCRIRE DES ÉVÉNEMENTS MODERNES ?

En se répondant l'une l'autre, les deux lithographies funèbres et violentes qu'il consacra à l'écrasement de la Commune – *La Barricade* (1871-73) et *Guerre civile* (février 1874) – manifestent une volonté de narration, mais elles trahissent aussi la difficulté de Manet à représenter des faits dont il fut vraisemblablement le témoin oculaire. Le journaliste Charles Flor a raconté que Manet, qu'il avait accompagné avec deux peintres de batailles, Émile Bayard et Henry Dupray, assista à la fameuse triple exécution de Rossel, Bourgeois et Ferré, le 28 novembre 1871, à Satory : « Mes compagnons regardèrent à peine, avec un effroi mal dissimulé. Ils détournèrent la tête pendant la minute fatale, refusant la vision des suppliciés sanglants précipités par les balles dans le tonnerre et la fumée des chassepots. » Là encore, Manet voulut voir, mais sans parvenir à regarder tout à fait. C'est pourquoi, sans doute, dans *La Barricade*, il éluda la crudité de la représentation, par le pouvoir d'occultation du nuage de poudre. C'est aussi pour cette raison qu'il renoua, à cette occasion, avec un projet de tableau d'histoire destiné au Salon de 1869 et dérivant du *Tres de Mayo* de Goya (voir p. 26) : *L'Exécution de Maximilien*. Cette mort violente avait passionné l'opinion publique française qui, durant l'été 1867, avait vécu de récits confus et contradictoires. Manet avait saisi cette occasion pour s'interroger sur les modalités de perception de l'événement moderne, dont chacun était appelé à devenir le contemporain au fil des articles de presse et des reportages photographiques. En trois tableaux successifs, auxquels il avait adjoint une lithographie bientôt interdite d'impression, Manet avait imposé Maximilien sous les traits dérangeants d'un fusillé ordinaire. Mais les partisans de la politique de Napoléon III qui avait imposé Maximilien d'Autriche comme empereur du Mexique avaient censuré cette œuvre dans laquelle on pouvait aisément

Guerre civile, 1874. Lithographie. Paris, Bibliothèque nationale de France © BnF

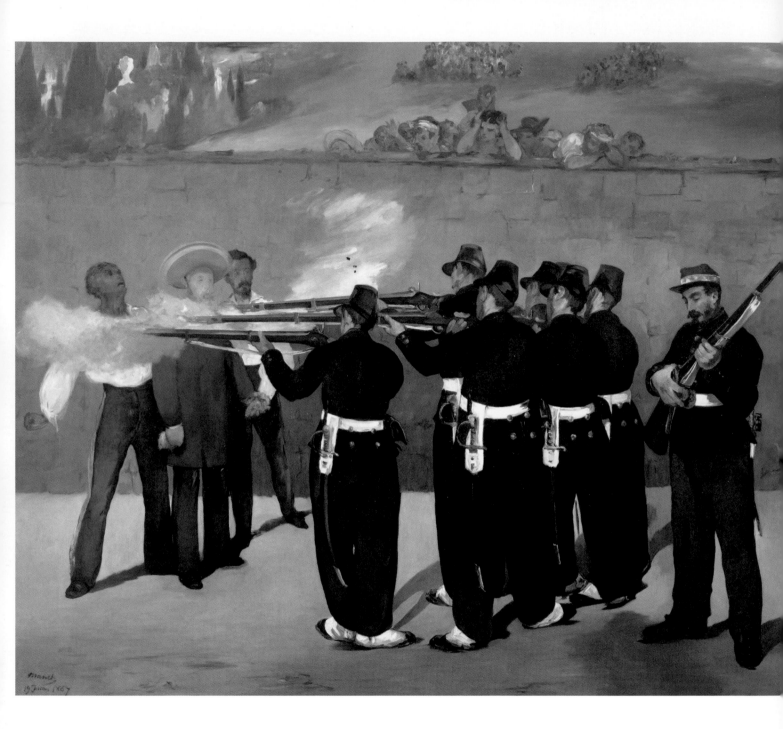

L'Exécution de Maximilien, 1867.
Huile sur toile, 252 x 305 cm.
Mannheim, Städtische Kunsthalle
© akg-images – E. Lessing

identifier la similitude d'uniforme des soldats du peloton d'exécution et de l'armée française. Avec *La Barricade*, dont le sujet avait été initialement pensé pour un tableau en vue du Salon de la défaite (1872), Manet reprit une épreuve de sa lithographie interdite de *L'Exécution de Maximilien*, dont il fit un calque qu'il transféra. Au verso de cette nouvelle feuille, il esquissa, à l'encre et à l'aquarelle, sa première idée de *La Barricade*. De la sorte, la transcription d'une scène de 1871 s'exprima au moyen d'une composition antérieure qui empruntait elle-même à Goya. Quant à l'autre gravure, *Guerre civile*, elle mettait en abyme *Le Torero mort* (voir p. 24), dans lequel Manet avait exprimé son souci de représentation distanciée de la mort, tout en renvoyant à la peinture espagnole du XVIIᵉ siècle et plus particulièrement à Velázquez.

Si Manet ne parvint que par des voies intermédiaires et quelques subterfuges à produire des œuvres inspirées des événements de l'Année terrible dont il avait été acteur et témoin, il n'abandonna pas pour autant cette ambition. À deux reprises,

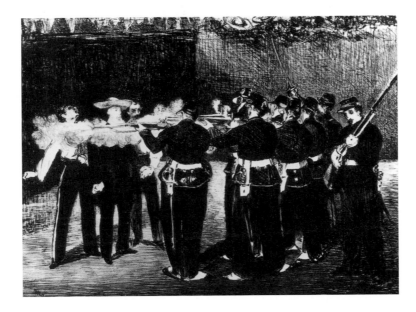

en 1873 et au début des années 1880, le souvenir de cette époque s'imposa à lui. Pendant l'automne 1873, au Grand Trianon de Versailles, il assista aux séances du procès de Bazaine devant le Conseil de guerre, durant lesquelles il fit quelques croquis et un portrait sommaire du vieux maréchal accusé de trahison pour s'être laissé enfermer dans Metz et pour avoir capitulé à la tête de l'armée de Lorraine. Alors qu'il était à la recherche de héros modernes, Manet songea à un tableau d'histoire qui lui donnerait, à travers la figure solitaire et incomprise de Bazaine, l'occasion d'une représentation objective de la défaite. « Il aurait voulu voir un homme confessant hardiment les projets qu'il avait eus et faisant tête à l'accusation », racontera Antonin Proust dans ses *Souvenirs*. Mais le peintre fut déçu par l'attitude indifférente et passive du personnage auquel il reprocha rapidement sa nullité et qu'il s'amusa à dessiner comme un « homme de petite intelligence, à la tête en boule de billard » (Théodore Duret), en une sorte de caricature qui contredisait du même coup toute perspective de grand tableau.

ROCHEFORT, UN HÉROS CONTEMPORAIN

Bien plus tard, Manet essaya encore d'évoquer l'histoire de l'Année terrible. L'attention du peintre se porta sur la figure singulière d'Henri Rochefort. Sans doute, la laideur du polémiste au visage acéré et marqué par la vérole avait-elle fasciné l'artiste. Mais au-delà de sa physionomie, Rochefort, qui venait d'être gracié par l'amnistie générale accordée aux anciens communards, incarnait par ses talents d'opposant, de polémiste et de provocateur, l'histoire récente dans ses excès et ses revirements. C'est durant l'été 1880, pendant les vifs débats politiques autour de l'amnistie, que Manet élabora son projet d'œuvre ravivant le souvenir de l'évasion de Rochefort du bagne de Nouvelle-Calédonie (1874). Le peintre se documenta, lisant des articles, des mémoires publiés par certains protagonistes – tels Olivier Pain, Francis Jourde ou Achille Ballière – et *L'Évadé*, le roman de Rochefort qui venait de paraître. Manet se trouva confronté à une narration souvent embrouillée et dont les versions différaient, au point de susciter des controverses sur le rôle de Rochefort. Le peintre renonça donc à une reconstitution historique et conçut un sujet à sensation pour le public du Salon qui goûtait les romans d'aventures, les

L'Évasion de Rochefort, 1880-81.
Huile sur toile, 143 x 114 cm.
Zurich, Kunsthaus. Photo service
de presse © 2011 Kunsthaus Zurich

récits de voyage et les revues illustrées. Dans sa première version de *L'Évasion de Rochefort,* Manet proposa un portrait en action de Rochefort au gouvernail. Mais dans la seconde (1881, Paris, musée d'Orsay, voir p. 64), il adopta un mode allusif : les aspirants à la liberté sont à peine reconnaissables, tandis que leur barque vogue sur l'immensité expressive des flots. Comme dans *La Bataille du S.S. Kearsarge et du C.S.S. Alabama,* consacré à un lointain épisode de la guerre de

Sécession américaine au large de Cherbourg, la page d'histoire devint une peinture de marine, avec une mer monumentale et vide occupant toute la composition – un espace de proscription et d'angoisse que Rochefort trouva sans doute peu compatible avec la geste éclatante dont il se prévalait. Le modèle, peu intéressé par le projet de Manet dont il n'appréciait guère la peinture, obligea l'artiste à travailler d'après des photographies, car il ne lui accorda que quelques séances de pose. Manet, qui avait souhaité rappeler l'évasion tonitruante de Rochefort, ainsi que son récent retour d'exil en Angleterre et en Suisse, se concentra alors sur le visage de son modèle, dont il exposa le portrait au Salon de 1881 comme l'emblème d'une génération, de ses combats et de ses errements, alors même que le polémiste entrait en opposition brutale avec la République opportuniste de Gambetta qui, à la faveur de l'amnistie, avait permis son retour.

UNE VISION COMPLEXE DE L'HISTOIRE

Dès 1871, Manet ne cessa de se heurter à la délicate représentation des événements tragiques de l'Année terrible. « Comme toutes ces sanglantes farces sont favorables aux arts ! », ironisait-il déjà en mars 1871, dans une lettre à Bracquemond. Avec la paix retrouvée, l'amertume première du peintre se transforma en un scepticisme, que traduit par exemple *La Rue Mosnier aux drapeaux*. Le tableau représente l'actuelle rue de Berne – Manet y eut un atelier de 1872 à 1878 –, pavoisée de drapeaux à l'occasion de la fête nationale du 30 juin 1878, qui couronnait l'Exposition internationale de 1878 grâce à laquelle la France républicaine affichait son redressement après la défaite de 1870. Or, dans cette toile où vibrent les couleurs et la lumière, Manet convia la gravité d'un amputé coiffé d'une casquette et vêtu d'une blouse bleue, tournant le dos au spectateur et cheminant grâce à des béquilles. Cet invalide de la guerre de 1870 était une figure connue du quartier de l'Europe. Si Manet prit soin de l'introduire subrepticement dans sa composition, c'est comme pour rééquilibrer l'euphorie de la fête populaire, pour maintenir le souvenir des effets de l'Année terrible et donner ainsi une vision complexe de l'histoire.

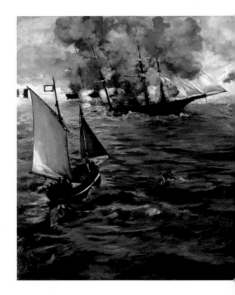

La Bataille du S.S. Kearsarge et du C.S.S. Alabama, 1864.
Huile sur toile, 134 x 127 cm.
Philadelphie, Museum of Art.
Photo service de presse
© The Philadelphia Museum of Art

CI-DESSOUS
La Rue Mosnier aux drapeaux, 1878.
Huile sur toile, 65,5 x 81 cm.
Los Angeles, J. Paul Getty Museum
© akg-images

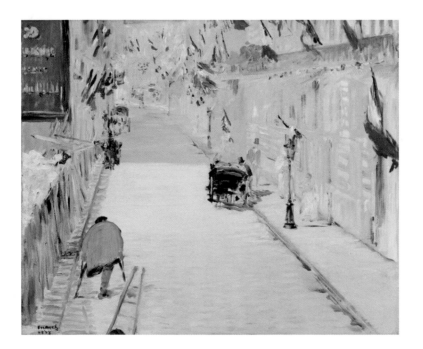

L'Évasion de Rochefort

1881, huile sur toile, 80 x 75 cm. Paris, musée d'Orsay
© RMN (musée d'Orsay) – H. Lewandowski

Journaliste et homme politique, contempteur célèbre du Second Empire, Henri Rochefort (1831-1913), fondateur des journaux *La Lanterne* et *La Marseillaise*, fut condamné à la déportation pour sa participation à la Commune. Arrivé en Nouvelle-Calédonie en décembre 1873, il parvint à s'évader en mars 1874 avec cinq codétenus, eux aussi communards, grâce à la complicité du commandant d'un navire australien venu les attendre au large. Désireux de rejoindre la Grande-Bretagne, Rochefort parvint d'abord à New York, où il confia à un journaliste le récit de son évasion – dont le retentissement fut immense et immédiat, et embarrassa fort les autorités. En 1880, l'amnistie des anciens communards lui permit de rentrer triomphalement à Paris et d'y renouer avec la vie politique.

Cet événement renvoyait opportunément Manet à son intérêt pour l'histoire contemporaine en général, et à sa fascination pour la Commune et ses répercussions, en particulier. Il satisfaisait en outre son désir de trouver dans cette histoire contemporaine des destins dignes d'être peints et, de ce fait, héroïsés. Après avoir lu le récit de l'évasion dans le roman que son auteur en tira, Manet rencontra Henri Rochefort. Le 4 décembre 1880, il écrit à Mallarmé : « Mon cher ami, j'ai vu Rochefort hier. L'embarcation qui leur a servi était une baleinière. La couleur en était gris foncé. Six personnes, deux avirons. Amitiés. » De cette description furent inspirées deux toiles : l'une, conservée au musée d'Orsay, semble achevée et est signée ; l'autre, conservée au Kunsthaus de Zurich (voir p. 62), révèle un choix de composition différent et un certain inachèvement. Le cadre y est resserré sur les six évadés affrontant la houle et l'obscurité, seulement percée de quelques lueurs sur la mer. La toile entend coller à la réalité ; pour peindre l'esquif, Manet avait fait transporter une véritable baleinière dans la cour de son atelier.

La version du musée d'Orsay, plus petite, donne la part belle à l'océan, tout aussi agité, mais plus menaçant encore du fait de la suggestion de son immensité, du fait aussi du traitement pictural : une touche rapide et nerveuse – on imagine le pinceau heurtant la toile à l'instar des vagues frappant la coque de la barque. L'eau occupe la quasi-totalité de la surface du tableau : seule une étroite bande de ciel – tout aussi peu rassurant que la mer – attend les évadés à l'horizon, où campe la silhouette du navire qui les recueillera. De la toile sourd un sentiment d'isolement, de précarité, de folle audace, qui renforce l'héroïsme des six hommes engagés dans cette entreprise hasardeuse. Dans la version d'Orsay disparaît toute individualité ; c'est un groupe d'hommes indistincts – on reconnaît en revanche dans le tableau de Zurich les traits de Rochefort et de l'un de ses compagnons – qui a vaincu l'enfermement et bravé les éléments, non le seul Rochefort qui, tout glorieux qu'il fût, n'en a pas moins été contesté par ses compagnons d'évasion, pour s'être approprié l'histoire qu'ils écrivirent ensemble et s'y être donné le beau rôle – au détriment d'une vérité qui semble avoir été tout autre.

Manet a travaillé à cette histoire de héros modernes dès le retour en France de Rochefort, en 1880. Cette année-là, Claude Monet écrit à Théodore Duret : « J'ai vu Manet, assez bien portant, très occupé d'un projet de tableau à sensation pour le Salon, l'évasion de Rochefort dans un canot en pleine mer. » *L'Évasion de Rochefort* était peut-être destinée au Salon de 1883 ; Manet mourut cette année-là, et *L'Évasion* ne fut jamais exposée. **Laurence Caillaud**

UNE HISTOIRE D'AMOURS ET DE HAINES

Certains portraits d'écrivains marquent autant l'histoire de l'art que celle de la littérature, tel celui de Stéphane Mallarmé par Manet, incontournable image du poète et œuvre majeure du peintre. Ses liens avec les écrivains ne se sont cependant pas limités à ceux qu'établissent un artiste et un modèle ; Manet partagea avec Baudelaire un même esprit, tandis que Zola fut l'un de ses grands soutiens, s'opposant aux féroces critiques dont le peintre fut par ailleurs la cible. Par Matthieu de Sainte-Croix

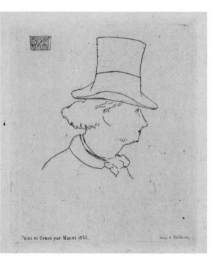

Portrait de Charles Baudelaire au chapeau, 1862.
Eau-forte. 53 x 40,5 cm.
Paris, musée Eugène Delacroix
© RMN – J.-G. Berizzi

PAGE DE DROITE
Émile Zola, 1868.
Huile sur toile, 146,5 x 114 cm.
Paris, musée d'Orsay
© RMN (musée d'Orsay) –
H. Lewandowski

É DOUARD Manet fut un personnage central de la vie littéraire. Il a eu beaucoup d'amis écrivains et parmi les plus exceptionnels de l'histoire : Baudelaire, Zola, Mallarmé... Il les a peints et les a inspirés. Il a construit à leur côté la modernité artistique. Disons aussi qu'il a été lui-même l'objet d'une attention soutenue parmi les plumes de son temps. Il fut commenté par des esprits aiguisés et volontiers caustiques à son égard ; son génie pictural a servi de moteur à quantité de critiques, d'essais, de récits, de mémoires... Et c'est une drôle de chose de constater qu'un homme si concerné par les mots a été, durant son adolescence, un piètre élève... Imagine-t-on des discussions enflammées entre Manet et Mallarmé à propos d'Edgar Poe (ils travailleront ensemble à l'élaboration d'une version illustrée du *Corbeau*) quand on lit quelques-unes de ses appréciations scolaires ? Florilège : « L'élève a montré une grande indifférence pour les études classiques. Il travaille peu et est souvent distrait. » Ou encore : « En rhétorique, devoirs généralement faibles et, nous le craignons, trop peu travaillés. Son écriture lui fera du tort. » Et enfin : « Ses idées sont confuses ; elles ont besoin de s'éclaircir et de se coordonner. » Manet n'eut donc, durant ses études, rien d'un aigle, comme l'était par exemple Degas. Mais ses lacunes initiales ne l'empêchèrent pas de mener une carrière indissociable du milieu des lettres.

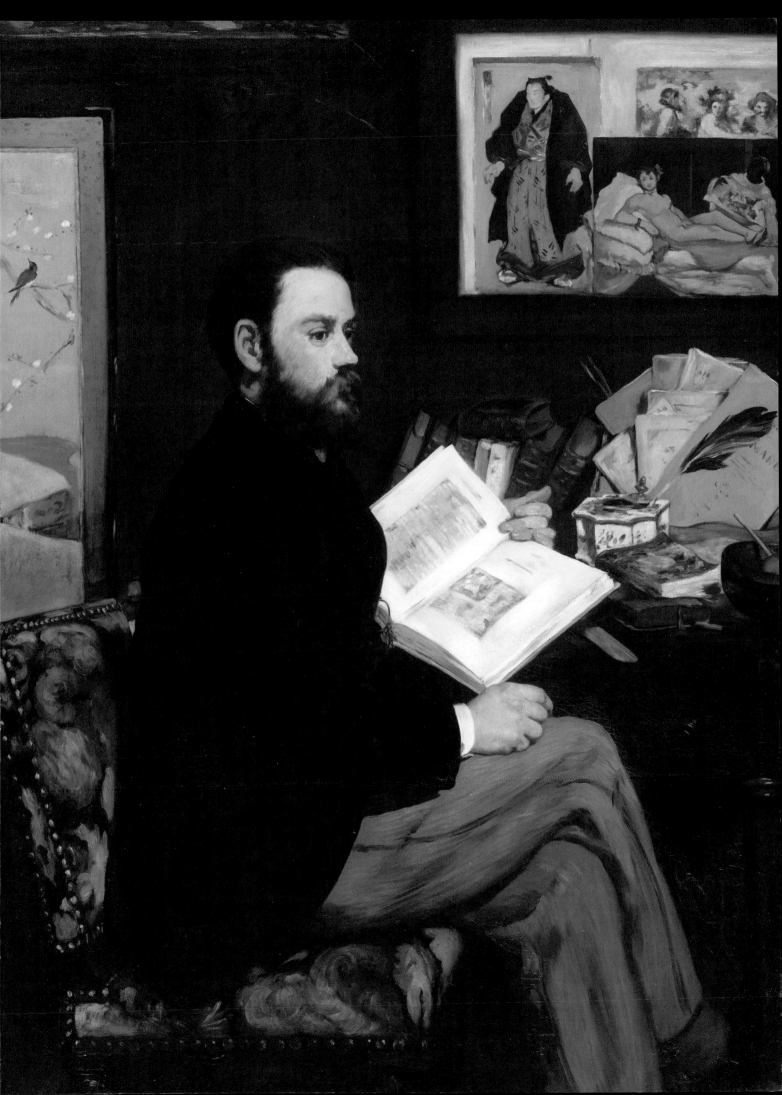

MANET ET LES ÉCRIVAINS

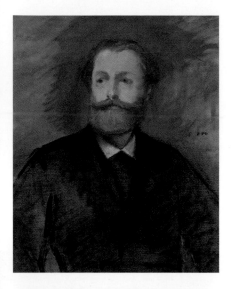

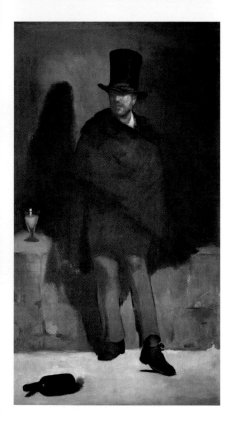

Le Buveur d'absinthe, 1858.
Huile sur toile, 177,5 x 103 cm.
Copenhague, Ny Carlsberg Glyptothek
© akg-images – E. Lessing

EN HAUT
*Portrait d'Antonin Proust, journaliste
et homme politique*, vers 1877.
Huile sur toile. Moscou, musée
Pouchkine © Electa – Leemage

BAUDELAIRE, LE FRÈRE DANDY

C'est Antonin Proust qui le raconte : quand il exécute *La Musique aux Tuileries*, Manet a pour « compagnon habituel » un certain Charles Baudelaire, l'auteur maudit des *Fleurs du Mal*. Entre les deux hommes, il y a un grand respect, une solide amitié et des échanges incessants. Ils se fréquentent quotidiennement, vont chez Tortoni ensemble, tissent en commun leur réseau social. Baudelaire, quoiqu'il soit sensiblement plus âgé que Manet – onze années les séparent –, se reconnaît sans doute dans le comportement général du peintre. L'un et l'autre sont des dandys, à la fois très raffinés quant à leur style et légèrement à la marge des convenances, pour échapper à la nasse du conformisme bourgeois. Ce dandysme n'est pas anodin dans le processus créateur. Il suppose une combinaison subtile entre maîtrise de soi-même, sens de l'observation et goût de la distinction qui fait aussi bien le génie de la peinture de Manet que de la poésie de Baudelaire. Le dandy est aussi un homme qui traîne le pas dans les villes, à la rencontre de ses hasards : « Chez Manet, dit encore Antonin Proust, l'œil jouait un si grand rôle que Paris n'a jamais connu de flâneur semblable à lui et de flâneur flânant plus utilement. » C'est ainsi que le peintre saisit les motifs cruciaux de la modernité qui font grandement écho à ceux de Baudelaire : *Le Chiffonnier* ou *La Chanteuse des rues*, par exemple, beautés étranges mêlant l'étincelle vitale à une misère mortifère. Et il y a encore, évidemment, *Le Buveur d'absinthe*, écho aux nombreuses rêveries baudelairiennes sur les stupéfiants, l'addiction et ce que génère l'absorption des substances psychotropes. L'auteur des *Paradis artificiels* parle notamment d'un « homme multiplié », de la profondeur que creuse en lui l'ivresse. La perception du temps personnel et de l'espace physique s'en trouve considérablement modifiée. C'est justement cette vision renouvelée que Manet exacerbe dans son *Buveur d'absinthe*. Dans la foudroyante neutralité du fond, dans la stature du modèle, dans l'éclat du verre et de la bouteille, le spectateur savoure une bizarrerie poétique digne de Baudelaire.

Il y a cependant un parfum de rendez-vous manqué entre les deux compagnons. On est bien obligé de regretter l'absence totale ou presque d'écrits de l'aîné au sujet de son cadet. En dehors d'une mention rapide et élogieuse dans l'article « Peintres et aquafortistes » paru dans *Le Boulevard* du 14 septembre 1862, il faut se contenter d'un poème en prose, « La Corde », issu d'un épisode épouvantable de l'existence du peintre (son garçon d'atelier se suicida). Et surtout d'une phrase de 1865 : « Vous n'êtes que le premier dans la décrépitude de votre art. » De quoi s'agit-il, à l'heure où Manet expose *Olympia* et *Le Christ aux anges* au Salon ? D'une insulte ? D'un sarcasme à double fond ? D'un compliment paradoxal ? Les débats demeurent ouverts. Mais quelle aurait été une variation baudelairienne sur Manet aussi investie et profonde que celle dédiée à Constantin Guys (*Le Peintre de la vie moderne*) ? Cela, on ne le saura jamais.

LES OFFENSIVES DE GAUTIER ET WOLFF

Dans un contexte où il ne peut donc pas se réjouir de l'appui public de son ami, Manet dut se confronter à d'autres écrivains qui, pour leur part, ne partageaient pas avec Baudelaire une semblable bienveillance à l'égard de la peinture moderne. Dans les années 1860, Théophile Gautier (grand maître de l'auteur des *Fleurs du Mal* dont il fut en outre le dédicataire) avait depuis longtemps abandonné les combats d'avant-garde. Jadis acteur majeur de la révolution romantique, il campait désormais sur des positions classiques et ne se fit point prier pour éreinter

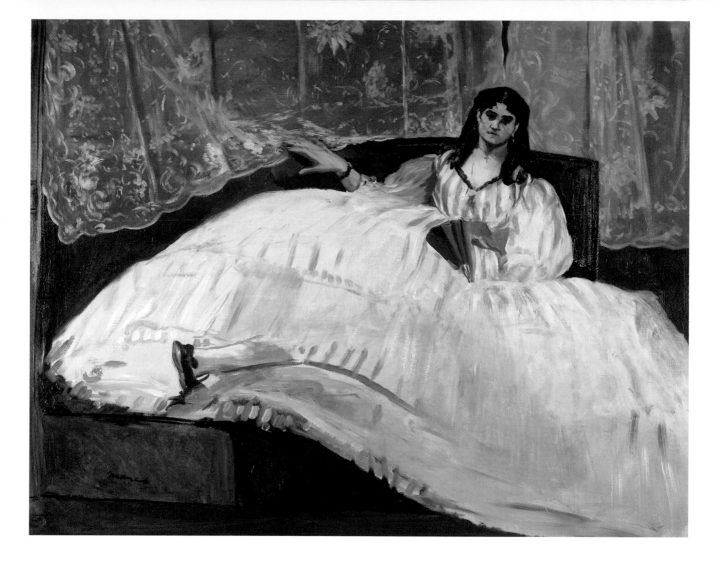

Manet : « *Olympia* ne s'explique d'aucun point de vue, même en la prenant pour ce qu'elle est, un chétif modèle, étendu sur un drap. Le ton des chairs est sale [...]. Les ombres s'indiquent par des raies de cirage plus ou moins large. Nous excuserions encore la laideur, mais vraie, étudiée, relevée par quelque splendide effet de couleur [...]. Ici, il n'y a rien, nous sommes fâchés de le dire, que la volonté d'attirer les regards à tout prix. » Et Manet, durant toute sa vie, dut composer avec l'incompréhension de critiques influents et – reconnaissons-le – cruellement brillants. Il dut endurer une violence d'autant plus dure qu'elle était le fruit de plumes de tout premier ordre, d'esprits mettant dans le ton et dans les arguments de leurs reproches une hargne incisive. Albert Wolff, signature vedette du *Figaro*, avec qui Manet finit d'ailleurs par avoir une certaine complicité, s'agaça en 1870 d'un portrait d'Éva Gonzalès : « Tant que M. Manet peint des citrons ou des oranges, tant qu'il brosse des natures mortes, on peut encore lui accorder des circonstances atténuantes ; mais, quand il ose faire un tel monstre d'une créature humaine, quand d'une jeune et peut-être jolie femme il fait une abominable et plate caricature à l'huile, il me permettra de hausser les épaules en passant et d'aller contempler des tableaux plus dignes de mon attention. »

LA VOIX DE ZOLA

Contre ce concert de diatribes, il y avait cependant quelques voix, dont celle, fondamentale, d'Émile Zola. Celui dont Manet dressa un fier portrait en 1868 était alors un journaliste en pleine ascension, féru de « bons combats » à mener. Lors du Salon de 1866, il renverse d'abord les positions coutumières en concentrant des sarcasmes hilarants sur les triomphateurs habituels du Second Empire (Dubufe, Cabanel, Gérôme...) : « [les toiles de Manet] crèvent le mur, tout

La Maîtresse de Baudelaire, 1862.
Huile sur toile, 113 x 90 cm.
Budapest, Szépművészeti Múzeum.
Photo service de presse
© Szépművészeti Múzeum, Budapest
– A. Fáy

Stéphane Mallarmé, 1876.
Huile sur toile, 27,5 x 36 cm.
Paris, musée d'Orsay.
Photo service de presse
© RMN (musée d'Orsay)
– P. Schmidt

simplement. Tout autour d'elles s'étalent les douceurs des confiseurs artistiques à la mode, les arbres en sucre candi et les maisons en croûte de pâté, les bons-hommes en pain d'épices et les bonnes femmes faites de crème à la vanille. La boutique de bonbons devient plus rose et plus douce, et les toiles vivantes de l'artiste semblent prendre une certaine amertume au milieu de ce fleuve de lait. » Et il poursuit en expliquant que c'est le public qui, ayant le goût corrompu par la médiocrité de ce qu'il voit, a tort : « Aussi faut-il voir les grimaces des grands enfants qui passent dans la salle. Jamais vous ne leur ferez avaler pour deux sous de véritable chair, ayant la réalité de la vie ; mais ils se gorgent comme des mal-heureux de toutes les sucreries écœurantes qu'on leur sert. » Pendant de longues années, Zola épaule avec constance et vigueur Manet. C'est notamment lui qui, en 1869, prend la plume pour s'offusquer de la censure dont est victime *L'Exécution de Maximilien*, interdite de reproduction lithographique et d'accès au Salon pour des raisons politiques.

AFFINITÉS INTELLECTUELLES AVEC MALLARMÉ

C'est cependant Stéphane Mallarmé qui, incontestablement, a le mieux compris Manet et a écrit à son sujet les lignes les plus profondes et les plus sensibles. À l'instar de Zola, le poète (qui cultivait dans sa production littéraire un hermétisme décourageant pour la foule des lecteurs) prenait un certain plaisir à noter l'hosti-lité du public, comme s'il s'agissait d'un gage d'excellence. Mais Mallarmé va cependant aimer passionnément Manet pour des raisons qui, globalement, sont celles qui motivent le détachement progressif de Zola. Ce dernier n'admit pas la radicalité du cheminement impressionniste et le Manet qu'il défendit était encore, à bien des égards, un enfant du réalisme avec sa touche pleine et descriptive. Aux yeux de Mallarmé, c'est bel et bien la capacité de réduire le motif à sa suggestion

qui fait l'extraordinaire qualité du peintre. De celui-ci, Zola appréciait l'attachement au monde environnant ; Mallarmé aime au contraire son détachement et, au fond, il goûte surtout sa sensibilité très intellectuelle. Non qu'il dénie la virtuosité technique de Manet, loin de là ! Mais il comprend comment cette virtuosité valorise en définitive la surface du support, au-delà de ce qui est représenté. Il y a dans l'œuvre de Manet la *mise en avant* de la planéité inhérente à chaque tableau et, bien qu'il n'en manifestât pas consciemment et explicitement l'intention, l'artiste semble d'abord vouloir travailler la bidimensionnalité de son canevas, c'est-à-dire, plus fondamentalement, s'interroger sur la peinture elle-même, dans sa composante matérielle. Mallarmé, de même, creuse le vers pour en dire le « glorieux mensonge ». Il en affirme la nature concrète, par-delà l'idéalisme baudelairien auquel il était rallié à ses débuts : « Écrire, c'est déjà mettre du noir sur du blanc. » N'y a-t-il pas d'ailleurs, dans cette réduction de l'acte littéraire à une simple calligraphie, quelque chose de profondément pictural ? Et l'expérience du *Coup de dé* (1897), où les mots se déploient dans l'espace, pousse plus loin encore la dimension visuelle du domaine textuel.

De la complicité entre Manet et Mallarmé résulte surtout un des portraits les plus bouleversants du XIXe siècle. C'est au 4 rue de Saint-Pétersbourg qu'ont lieu les séances de pose. Une pose qui n'a plus rien de celle, officielle, ordonnée et un peu rigide, de Zola en 1868. Le modèle est affaissé, fumant nonchalamment, le regard dans le vague. Cette fois, le format est modeste et le traitement proche de l'esquisse. Redon y voyait « plutôt une nature morte que l'expression d'un caractère humain », mais ce n'est pas là un reproche, plutôt le signe, comme l'explique Jean-Michel Nectoux [1], d' « une présence spirituelle » qui « rayonne ». Car, comme dans tout chef-d'œuvre, une économie de moyens parvient ici à créer un sentiment d'intensité absolue. Rarement le « spontanéisme » de Manet libéra tant d'énergie.

UNE FASCINATION DURABLE

Enfin, il faut bien dire qu'au-delà des innombrables écrivains qui ont fréquenté, regardé, commenté Manet de son vivant — Banville se moquant de *La Musique aux Tuileries*, Barbey s'enthousiasmant pour *Le Combat du Kearsarge et de l'Alabama*, Huysmans égrenant ses doutes avec humour —, ils furent nombreux, sans l'avoir connu, à l'évoquer après sa mort : Malraux, Bataille, Leiris... Mais surtout Paul Valéry, neveu de Berthe Morisot, dont il admirait le sublime portrait au bouquet de violettes de 1872. Voilà son commentaire : « Ainsi se produit-il parfois que l'enchantement d'une musique fasse oublier l'existence même des sons. Je puis dire à présent que le portrait dont je parle est *poème*. Par l'harmonie étrange des couleurs, par la dissonance de leurs forces ; par l'opposition du détail futile et éphémère d'une coiffure de jadis avec le je-ne-sais-quoi assez tragique dans l'expression de la figure, Manet fait résonner son œuvre, compose du mystère à la fermeté de son art. » Comme ils paraissent loin, devant ces lignes puissantes, les quolibets des premières heures...

1. *Mallarmé : un regard clair dans les ténèbres. Peinture, musique, poésie*, éditions Adam Biro, 1998.

Berthe Morisot au bouquet de violettes, 1872.
Huile sur toile, 55 x 40 cm.
Paris, musée d'Orsay.
Photo service de presse
© RMN (musée d'Orsay)
– P. Schmidt

Les grands moments de l'histoire de l'art et les artistes qui ont marqué leur temps

EXPOSITION AU MUSÉE FABRE DE MONTPELLIER

N° 176 DOSSIER DE L'ART

DÉCOUVERTE
Le décor disparu
de l'Hôtel de Ville de Paris
Le XIXe siècle dans
les églises parisiennes
Cinq œuvres de Bouguereau
entrent à Orsay

N° 177 DOSSIER DE L'ART

MONET
EXPOSITION AUX GALERIES NATIONALES DU GRAND PALAIS

DÉCOUVERTE
Collections impressionnistes
Maisons de peintres
Exposition "Jardins impressionnistes"
L'expressionnisme abstrait

N° 173 DOSSIER DE L'ART

Købke
et l'âge d'or danois
EXPOSITION À LONDRES ET À ÉDIMBOURG

DÉCOUVRIR COPENHAGUE
Itinéraire dans les pas des peintres
Restauration au musée Thorvaldsen
Huit autres musées

DÉCOUVERTE
Le musée Gustave Moreau
Les décors symbolistes à Paris vers 1800
Le Poème de l'âme de Louis Janmot

Odilon Redon
Prince du rêve
L'exposition - Le décor de Fontfroide

bénéficiez d'une réduction de plus de 30 % sur l'achat au numéro

ABONNEZ-VOUS